中國篆刻名品 [十二]

明清名家篆刻名品（下）

U0102003

上海書畫出版社

《中國篆刻名品》編委會

主編

　　王立翔

編委（按姓氏筆畫爲序）

　　王立翔　田程雨

　　朱艷萍　李劍鋒

　　陳家紅　張恒烟

　　張怡忱　楊少鋒

本册釋文注釋

　　田程雨　陳家紅

本册圖文審定

　　朱艷萍　陳家紅

前言

王立翔

中國印章藝術歷史悠久。殷商時期，印章是權力象徵和交往憑信。雖然印章的産生與實用密不可分，但在不同時期的文字演進與審美意趣影響下，形成了一系列不同風格。至秦漢，印章藝術達到了標高後代的高峰。六朝以降，鑒藏印開始在書畫上大量使用，這不僅促使印章與書畫結緣，更讓印章邁向純藝術天地。宋元時期，書畫家開始涉足印章領域，不僅在創作上與印工合作，而且將印章與書畫創作融合，共同構築起嶄新的藝術境界。由于文人將印章引入書畫，并不斷注入更多藝術元素，至元代始印章逐漸演化爲一門自覺的文人藝術——篆刻藝術。元代不僅確立了『印宗秦漢』的篆刻審美觀念，更出現了集自寫自刻于一身的文人篆刻家。在明清文人篆刻家的努力下，篆刻藝術不斷在印材工具、技法形式、創作思想、藝術理論等方面得到豐富和完善，至此印人輩出，流派變換，風格絢爛，蔚然成風。明清作爲文人篆刻藝術的高峰期，與秦漢時期的璽印藝術并稱爲印章史上的『雙峰』。

記録印章的印譜或起源于唐宋時期。最初的印譜有記録史料和研考典章的功用。進入文人篆刻時代，篆刻家所輯印譜則以鑒賞臨習、傳播名聲爲目的。印譜雖然是篆刻藝術的重要載體，但其承載的內涵和生發的價值則遠不止此。印譜所呈現的不僅僅是個人乃至時代的審美趣味、師承關係與傳統淵源，更體現着藝術與社會的文化思潮。以出版的視角觀之，印譜亦是化身千萬的藝術寶庫。

《中國篆刻名品》是我社『名品系列』的組成部分。此前出版的《中國碑帖名品》《中國繪畫名品》已爲讀者觀照中國書畫構建了宏大體系。作爲中國傳統藝術中『書畫印』不可分割的一部分，《中國篆刻名品》也將爲讀者系統呈現篆刻藝術的源流變遷。

《中國篆刻名品》上起戰國璽印，下訖當代名家篆刻，共收印人近二百位，計二十四册。與前二種『名品』一樣，《中國篆刻名品》也努力突破陳軌，致力開創一些新範式，以滿足當今讀者學習與鑒賞之需。如印作的甄選，以觀照經典與別裁生趣相濟，印蜕的刊印，均高清掃描自原鈐優品印譜，并呈現一些印章的典型材質和形制；每方印均標注釋文，且對其中所涉歷史人物與詩文典故加以注解，透視出篆刻藝術深厚的歷史文化信息，各册書後附有名家品評，在注重欣賞的同時，幫助讀者瞭解藝術傳承源流。叢書編排體例分爲兩種：歷代官私璽印以印文字數爲序，文人流派篆刻先按作者生卒年排序，再以印作邊款紀年時間編排，時間不明者依次按照姓名印、齋號印、收藏印、閑章的順序編定，姓名印按照先自用印再他人用印的順序編排，以期展示篆刻名家的風格流變。

《中國篆刻名品》以利學習、創作和藝術史觀照爲編輯宗旨，努力做優品質，望篆刻學研究者能藉此探索到登堂入室之門。

一

清代篆刻承繼明代印風，經過諸多印人的發展，成爲繼秦漢之後又一高峰。這一時期，篆刻藝術迅猛發展，印人對章法、刀

法的探索更爲成熟、流派紛呈、面貌豐富。

清代印壇雖以浙、鄧兩派最爲閃耀，然自丁敬打破明末清初印壇的頹勢後，伴隨集古印譜和金石學日益興盛，秦漢璽印、碑版、

魏晉磚瓦等元素不斷融入篆刻，印人眼界逐漸開闊，篆刻的取材範圍得到了極大的拓展。印人不再謹守文、何法統，而是在秦漢

印的基礎上探索創新，如楊澥雖然受浙派影響頗深，然在元朱文印中對結字的處理多有新意，以浙派刀法刻之饒有雅趣；釋達受

沉浸于金石傳拓中，所刻深得漢印韵味，吳咨篆刻態度極爲嚴謹，對結字和章法力求妥帖舒暢，胡震深受錢松影響，得浙派真髓，

所刻僅次于『西泠八家』；胡匊鄰篆刻受趙之謙影響，得力于漢玉印和秦詔版，作品以拙意取勝，是晚清較有影響的印人；趙穆

篆刻取法漢磚文，强調筆畫間的粗細變化和筆斷意連的意味。這些印人或取法秦漢，或取徑浙派和鄧派，或從金石學中汲取營養，

既推動了各流派印風的發展，也爲後世印人探索了諸多的篆刻發展方向。

清代印壇是文人篆刻的一座巔峰，其中有諸多印人雖未能如同西泠八家、鄧石如、吳讓之、趙之謙、吳昌碩等影響廣泛，但

他們的篆刻風格，也同樣值得我們去研習和探討，故匯編成册以供有識者取法。

本書印蜕選自《二十三舉齋印摭》《傳樸堂藏印菁華》《慈溪張氏魯盦印選》《明清名人刻印匯存》《晚清四大家印譜》《望

雲軒印集》等原鈐印譜，部分印章配以原石照片。

目　録

二

楊澥:原名海,字竹唐,號
龍石、礱石、石公,江蘇蘇
州人。清代篆刻家,以秦漢
爲宗,兼學文彭、顧苓,又
上溯元人,旁涉浙派,融會
貫通,所作多有新意。

苔岑館墨緣

仿漢銅白文,刀痕未能雄渾,難免畫
虎之誚也。甲戌立冬日,羣石。

楊瀚

祖蓮硯齋

是在吾祖愛蓮之後，一葉相傳，華實并茂，叔斗周子藏其祖傳蓮葉硯，即以名齋，屬余治印并勒，叔斗自製硯銘于左。戊寅正月，雨窗楊海聾石甫并識。

延年益壽

昔石鼓亭主人得秦人金印，陽文，曰『延年益壽』，與天無極。制軍進之天府，印文、拓本人間尚有存者。余獲而藏之，摹鐫前四字，後四字人間未敢用也。戊子冬日，龍石并記。

阮芸臺：字伯元，號芸臺、雷塘庵主，江蘇揚州人。清朝官員、經學家、訓詁學家、金石學家，官至體仁閣大學士，主編有《經籍籑詁》《皇清經解》。

叔斗：周夢台，字叔斗，號柳初，江蘇蘇州人。清代諸生，書學蘇東坡，間為篆隸，古雅有致，詩文夐夏獨造，不蹈近人蹊徑，著有《茶瓜軒詩稿》。

二

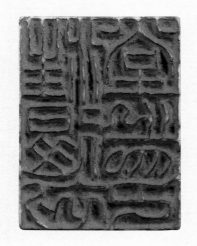

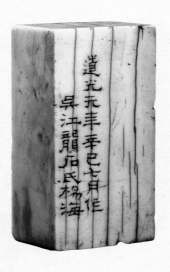

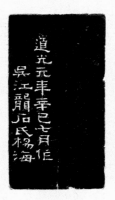

秦漢十三印齋

海鹽朱廣文晴嵐先生藏秦漢印十三紐，因以顏其齋。余獲交其文孫秋尹兄，得盡觀舊藏印。秋尹近日蒐羅所致更倍于昔賢，可謂善繼善述者矣，爲篆是石并記之。癸巳五月三日，吳江楊澥。

仙壺

吳君靜軒得胡盧一，長頸而縮成結，此仙人游戲爲之，遂號仙壺。道光甲午九月之望，龍石并跋。

徐錫慶印

壬辰蠟月，篆贈芝楣大兄。楊澥。

惺庵

癸巳新秋，作于修川晶蘭山館。龍石。

徐士芬：字誦清，號辛庵、惺庵，浙江平湖人。清代金石學家、藏書家，曾任工部侍郎、禮部侍郎。

四

儋石：計芬，初名偉，字小隅，號儋石，浙江嘉興人。清代畫家，性嗜古，善鑒別，于畫尤無不習。

魚戲蓮葉之室

儋石近年好養金魚，夕露辰風，于此寄興。因自署魚奴新號，癖于研，藏蓮葉研，又號蓮葉研主人。今以此青田佳石屬篆，余取古人「魚戲蓮葉」語爲作印。丙申七夕，枯楊生澥記。

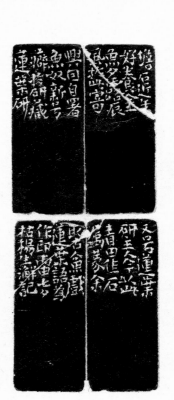

應麃
庚子重九前二日，篆于清微寓齋。　吳
江楊澥。

方惟寅印
仿漢人白文法，爲蘭陵先生篆。　吳江
龍石。

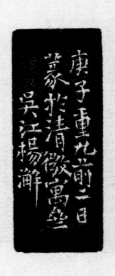

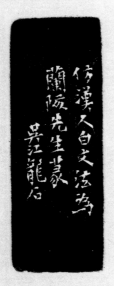

辛庵啓事
龍石。

徐士芬印
古松陵楊澥。

惺庵
龍石。

士芬之印
楊澥。

辛庵
龍石。

戊寅浙江解元
龍石。

良士
近日摹印一以漢人爲宗，此正格，非
趨時也。質之午樓先生，幸勿以野狐
禪見誚。聾石并記。

沈惇彝印
徐表弟振子屬篆，奉叙軒觀察大人。
吳江楊澥。

沈惇彝：字積躬，號叙軒，
浙江湖州人。清代畫家，善
畫墨蘭。

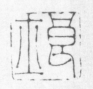

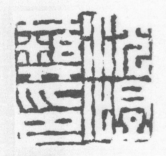

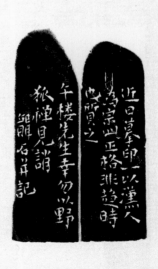

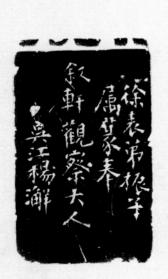

楊澥

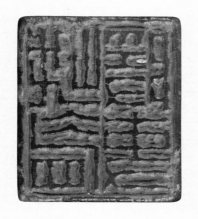

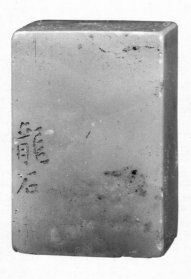

楊澥

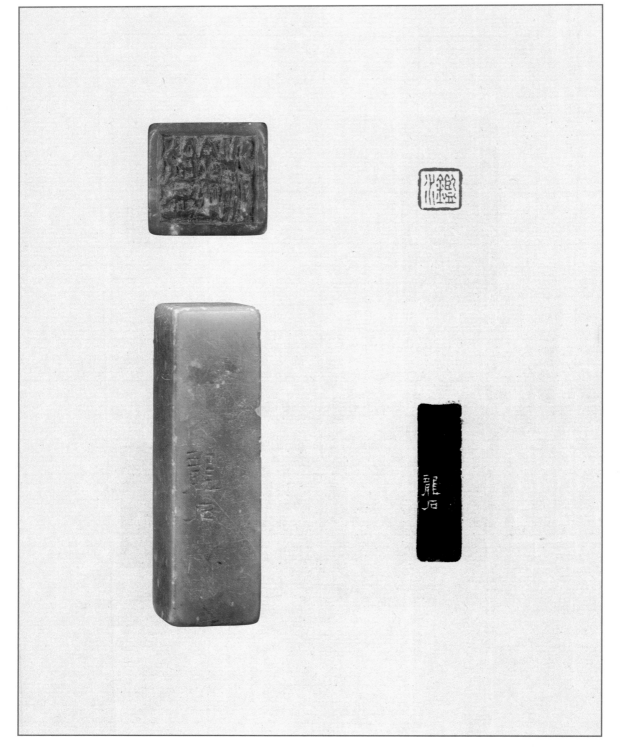

楊澥

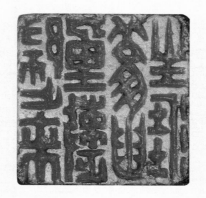

秀水高煌畫印
龍石。

毛奉高印
仿漢人鑄銅白文。楊澥。

計大塡印
憶昔年盤桓于一隅草堂，其時小田世
講年方童齓，余與儋石、魚計兩令叔
磅礴論古，小田輒喜從旁諦聽，課誦
之餘即愛操鐵筆，摹仿古人楚楚可觀，
二十年來不得相叙。小田曾于三年前
寄其平時所作印一帙，卓然名手。此
正少成若天性者耶？龍石并記。

高煌：字夾愚，號不危，浙
江秀水人。清代畫家，善繪
花卉翎毛。

魚計：計光炘，字曦伯、曦白，
號二田、魚計，浙江嘉興人，
清代書畫家、藏書家、仰慕
沈石田、惲南田。

見山
石公山人。

蓉舫
龍石。

臣士芬印

朱君子藍奉貽辛庵先生。　吳江楊澥篆。

邯鄲枕上客
用文三橋法。　野航客。

王立墀印
紫楓先生雅正。丁柱仿漢。

半野草堂
癸卯五月既望，澂盦。

公壽
丁未春，丁柱作。

種芸仙館　馮登府印

尚書僕射中軍將軍之孫

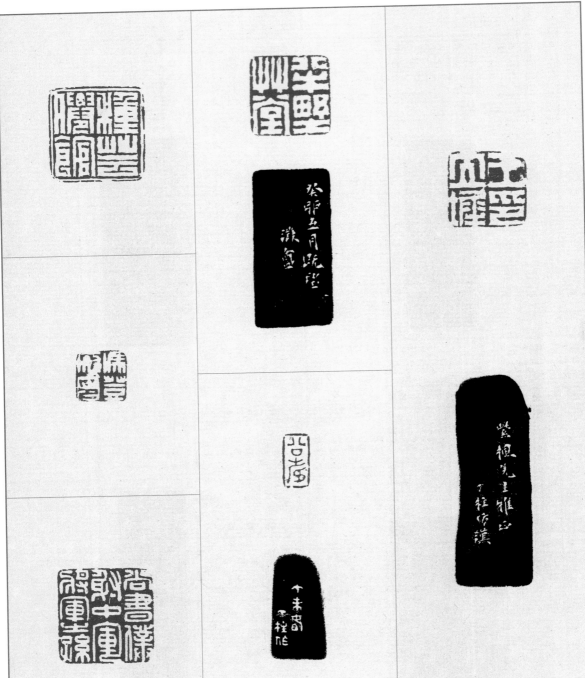

丁柱：字澄庵，浙江杭州人。
清代篆刻家，刻印蒼勁，有
浙派意味。

馮登府：一作登甫，字雲伯，
號勺園、柳東，浙江嘉興人。
清代學者，金石學家，篆刻
宗法秦漢，所刻渾厚拙樸，
著有《金石綜例》。

馮承輝：字少眉、少糜，號
伯承、老糜，上海松江人。
清代篆刻家、書畫家。刻印
取法秦漢，旁及浙、皖，晚
年尤喜畫梅，風格近金農。
嘗與改琦等結「沏東蓮社」，
詩詞唱和。

改伯韞：改琦，字伯韞，號
香白，上海人。清代畫家，
善繪仕女人物。《紅樓夢圖咏》
是其代表作。

烟雲供養

勺圜。

玉壺山房
馮承輝作。

改白韞
少眉篆。

伯韞
少眉。

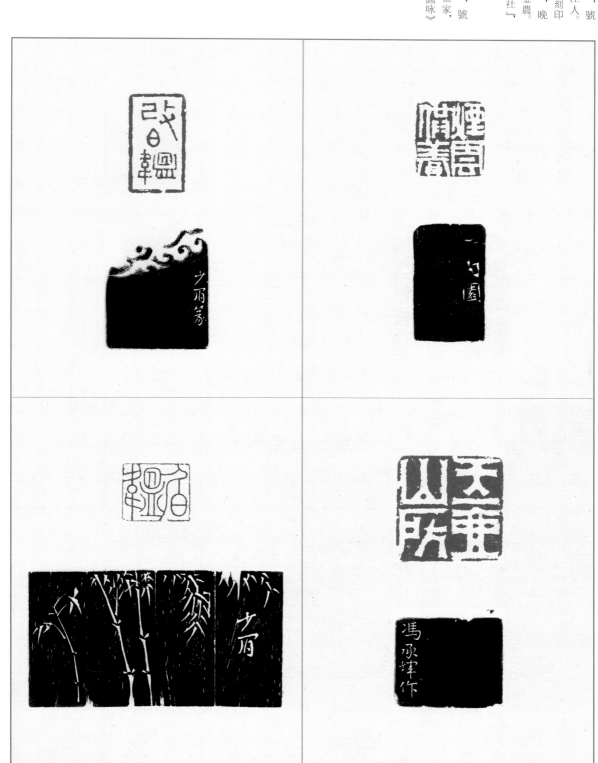

馮承輝　馬咸　葛時徵

孫星衍印

淵如先生大人教正。馮承輝。

淵如

癸酉五月，少眉篆于古鐵齋。

景慶堂

澤山

聽松閣

道光壬辰余月，篆于陵南吟屋，奉竹
岑世叔大人正。葛時徵。

孫星衍：字淵如，號伯淵，
江蘇常州人。清代著名學者，
篆書以玉箸篆著稱，善篆刻
元朱文，著有《尚書今古文疏》
《寰宇訪碑録》等。

馬咸：字嵩洲，號澤山，浙
江平湖人。清代畫家，工山水，
兼南北兩派，仿李昭道，尤
渲染工細、兼得郭忠恕遺法，
兼工篆刻。

葛時徵：字向之，號壽平，
浙江嘉興人。清代篆刻家，
篆刻追溯元明，能出己意，
筆畫間多有粗細變化。

聽香：江步青，字雲甫，號聽香，浙江杭州人。清代文人，嘗爲陳鴻壽幕僚，與之共製曼生壺，工詩文，善治印，布局中筆畫穿插緊湊，字體結構的變化不失法度。

趙懿：初名祖仁，字穀庵，號懿子，浙江杭州人。清代篆刻家，趙之琛從子，篆刻受學于陳豫鍾，以浙派切刀法治印，略具拙味。

聽香過眼

荔盦

荔盦詞兄。聽香作，壬辰十月廿二日。

陸宣忠公後裔

己丑仲春，爲穀泉仁弟刻。趙懿子。

聽香書屋

聽香先生。辛未九月，錢唐趙懿。

江步青　趙懿

襟上杭州舊酒痕

癸酉穀日，為七薌仁丈雅鑒。懿子。

臣琦私印

嘉慶壬申七月望日刻，錢唐趙懿。

華亭改琦畫印

七薌詞丈屬。趙懿刻，壬申九月廿有七日。

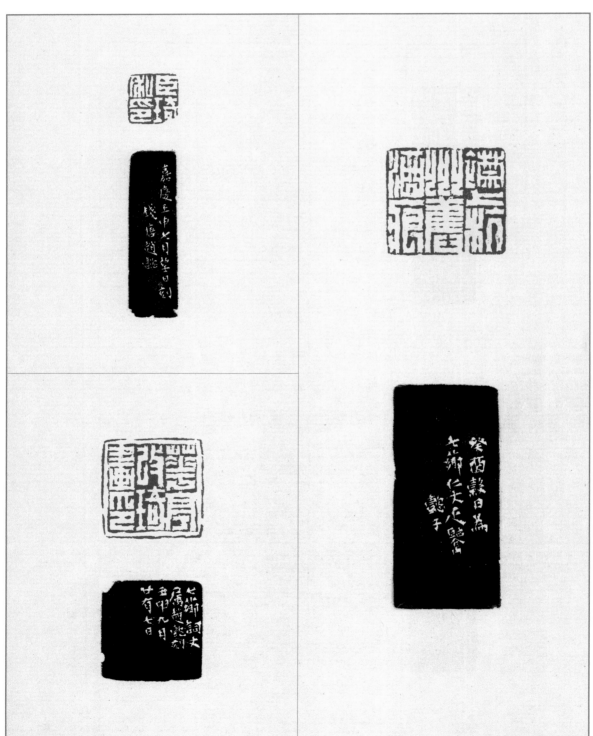

馮銛之印

鈍齋先生屬仿漢人法。懿子。

中年聽雨

穀庵趙懿刻。

筠瞻之印

□香先生正篆。趙懿。

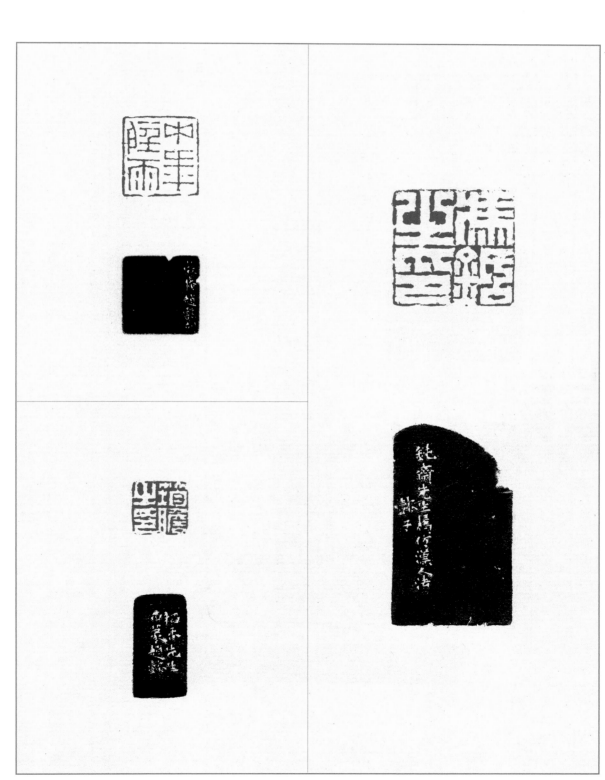

須曼那室
方穀爲眉史五兄作，乙酉夏。

紅蕅閣
仿趙文敏法爲吉人二弟作。癸巳二月，
方穀客領南。

卧游仙館
海峰仁兄屬作『卧游仙館』印章。子
若記。

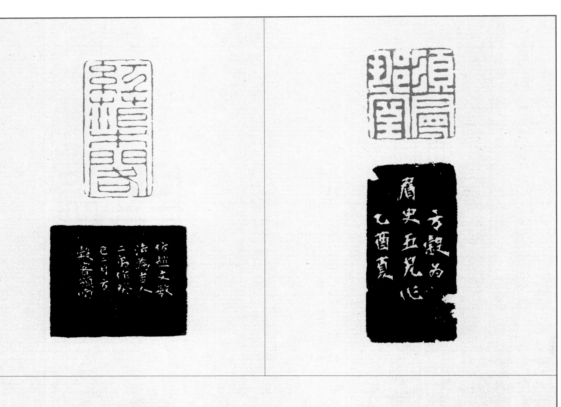

何瀁：字方穀，號瓦琴，浙
江杭州人。清代篆刻家，篆
刻受浙派影響，多追求筆畫
的圓轉流動感。

王應綬：一名日申，號子若，
江蘇太倉人。清代書畫家、
篆刻家，王原祁裔孫，精篆刻，
工篆隸，善畫山水，并皆佳妙。

爲善最樂

丙子秋日，作于閩南客舍。子若。

小風篁山館

少山茂才，天才曠世，尤深篆隸之學。歲乙酉仲冬上澣，同舟之江右，與兒子方穀操弄筆墨，晨夕無間，誠客中樂事也。此印乃其自作，篆法古茂，得漢人鑄銅遺意。因跋數語于石，以志傾倒。初八日覺華老人何元錫口授，方穀刻之。石有舊款，故用左行。時在蘭溪舟次，去家已五日矣。

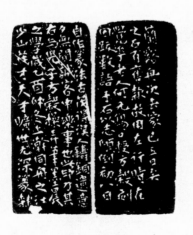

六舟詩畫
六舟自製，甲申夏。甲申末伏，六舟
自記。

家近南宮古墨池
道光九年三月朔，篆于南禪丈室。六舟。

鏡華道人·社香
道光十年八月望日，篆于吳門南禪丈
室。六舟。

釋達受：：俗姓姚，名達受，
字六舟，號慧日峰主、南屏
退叟，浙江海寧人。清代書
畫家、金石學家，精于金石
傳拓，篆刻師法浙派，上追
秦漢，布局規整，筆畫端莊。

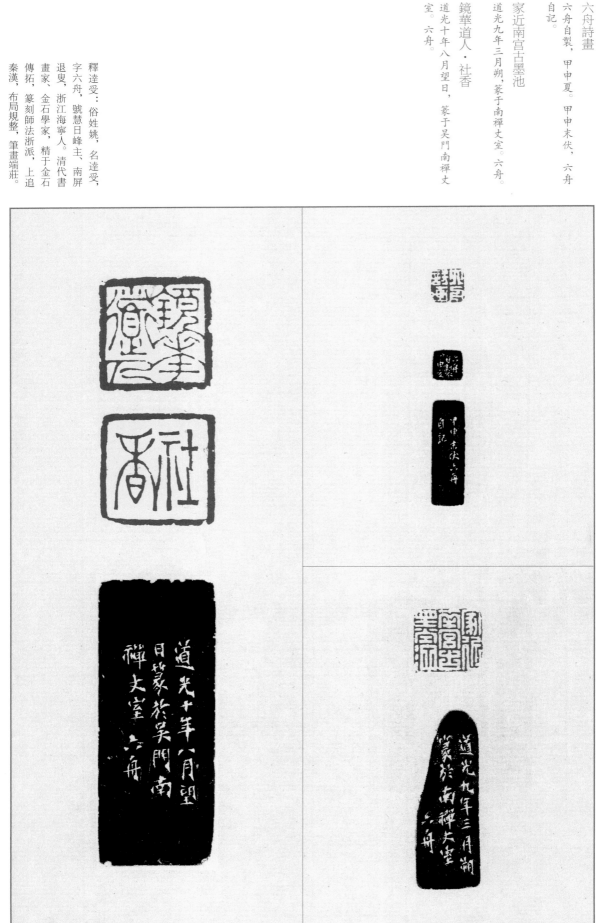

僧六舟借閱。海昌僧六舟心賞物

道光十四年重九日，六舟自作于吳下

南禪丈室，時欲束裝邗江。

正月。

江南春

余住滄浪，倏已二歲，光陰過客，又

到春回，作此以志鴻爪。六舟，丙申

懷米山房所藏

道光庚子九月廿日，六舟作。

賈世籛圖書

道光丙午九月朔日，篆于龍爪槐之蕤

葭簃。六舟志。

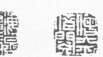

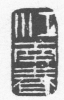

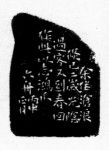

釋達受

二三

西園主人手拓彝器

六舟達受謹刻，時道光丙午十二月

四日。

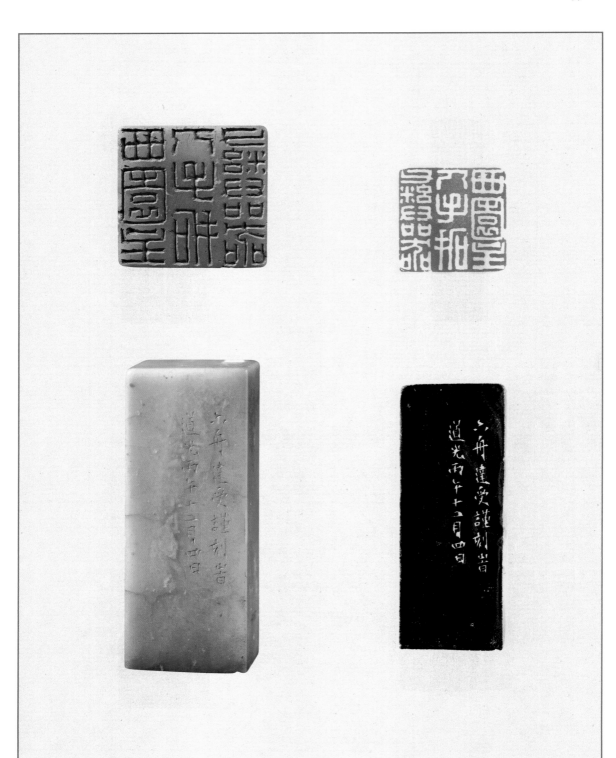

子熙六十以後所作詩畫

道光丙申小春朔日，六舟製。

墨王樓

六舟自作。

吟香山館

六舟製。

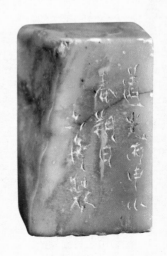

雷丸閣印
毋勒説、毋雷同。此印之作爲應聲蟲、
水屋道人作，其友李欽刻于道光三年
秋日。

徐同柏印
道光甲申九月，山彦仿漢。

壽如金石
籀莊先生正之。道光四年九月，曹山
彦篆。

嘉興張邦材小華氏藏
甲辰仲冬，仿漢官印式。山彦。

曹世模：字子範，號山彦，
浙江嘉興人。清代書畫家、
篆刻家，工花卉，篆刻力追
秦漢，不受浙派影響。

李欽：生平不詳。

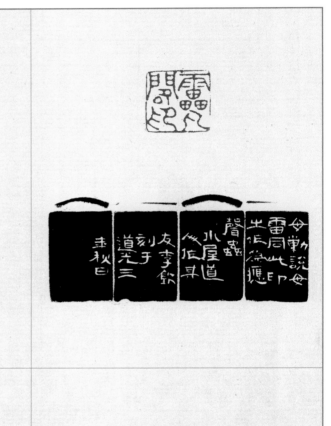

郭承勳：字止亭，號定齋，別署嘉興老農，浙江嘉興人。清代篆刻家，宗浙派，又能畫。

朱熊：字吉甫，號夢泉，浙江嘉興人。清代畫家，畫花木竹石，能脫前人窠臼，別開生面。

郭承勳印
道光丙戌秋日，仿小秦印。山彥。

金石因緣
道光丁亥六月，止亭大兄得魯侯角，作此志喜。曹世模。

子壽
甲辰歲莫，山彥仿漢。

朱熊
山彥作。

郭承勳印
壬子冬十二月，仿漢銅印式，爲止亭
大兄屬。世模。

六慎
山彥。

朱熊
山彥作。

尋鷗艇
山彥。

嘉禾老農

仿秦朱文。　山彦。

以意爲之，
少伯子。

槃廬

有斐心知在考盤，梅花世界碩人寬。他年一梓來相訪，晴雪湖山縱目看。桐西主人有居在鄧尉山中，澗上題曰『槃廬』屬作石印，因系以詩，聊志景慕。丁卯午日，古皖鄧傳密并識，時年七十有三。

曹世模　鄧傳密

有斐心知在考盤梅花世界碩人
寬他年一梓來相訪晴雪湖
山縱目看桐西主人有居在
鄧尉山中澗上題曰槃
廬屬作石印因系以詩聊
志景慕丁卯午日古皖鄧
傳密并識時年七十有三

叔美借觀
丁亥十月七日，仿銅印爲叔美先生作。
趙大晋。

約軒過眼

葛煥武印
刻爲翰□三兄先生清正。龐鐵峰。

約軒先生博雅好古，官楚北時，購先
君子刻印一石，寶玩有年矣。傳密今
游虞山，先生憐其少孤，割愛見賜。
作此以識心感，非敢云報也。時道光
丙午仲冬既望，皖鄧傳密。

趙大晋：號夢庵、夢道人，
浙江杭州人。清代篆刻家，
生于蘇州，弱冠即操鐵筆。

龐元暉：字鐵峰，江蘇蘇州
人。清代篆刻家，善刻銅印，
邊款作行草，細如繭髮而自
見筆意。

叔美：錢杜，初名榆，字叔枚，
更名杜，字叔美，號松壺小隱、
松壺，浙江杭州人。清代官員，
錢樹弟，好游歷，遍歷雲南、
四川、湖北等地。

程庭鷺：初名振鷺，字蘊真、
問初，號綠卿，改名庭鷺，
字序伯，號衡鄉。清代畫家、
篆刻家，篆刻以丁敬、黃易
爲法，上溯秦漢。

龐元暉　程庭鷺

二峰

鐵峰刻，爲二峰先生雅玩。

桂影月中出

桂影月中出。　八月□鐵峰。

二十六宜梅花屋

乙未三月晦日，序伯為梅盦仁兄，作
于武林寓館之南樓。

三一

程庭鷺

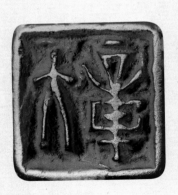

臣許邦光

甲寅二月，程庭鷺。

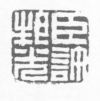

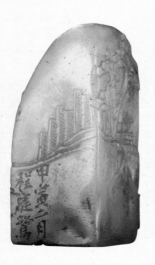

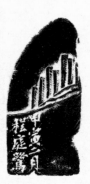

顧文彬印

紫珊先生屬。錢唐陳塤。

陳塤：字叶篪，浙江杭州人。
清代篆刻家，刻印宗浙派。

顧文彬：字蔚如，號子山，
江蘇蘇州人。清代著名藏書
家，藏書樓名「過雲樓」，著
有《過雲樓書畫記》。

王澤：字潤生、號子卿、子若、觀齋，安徽蕪湖人。清代官員，曾官徐州知府，書學劉墉，善山水，篆刻師法元明人意，著有《有觀齋集》。

孫韡：字棟英，號漱石、怡堂，江蘇六合人。清代篆刻家，善竹根雕，著有《漱石印存》。

鮑毓東印

子菜世大兄屬篆。陳塤，己未八月。

相鶴山房

叶麓于由拳道中作，時為庚戌七月二十又五日也。

雲山到處可停車

仿明人流雲刀法，王子若時客晉陵。

似作書法寫竹

秋夜閑坐，作以自娛。孫漱石。

陳塤　王澤　孫韡

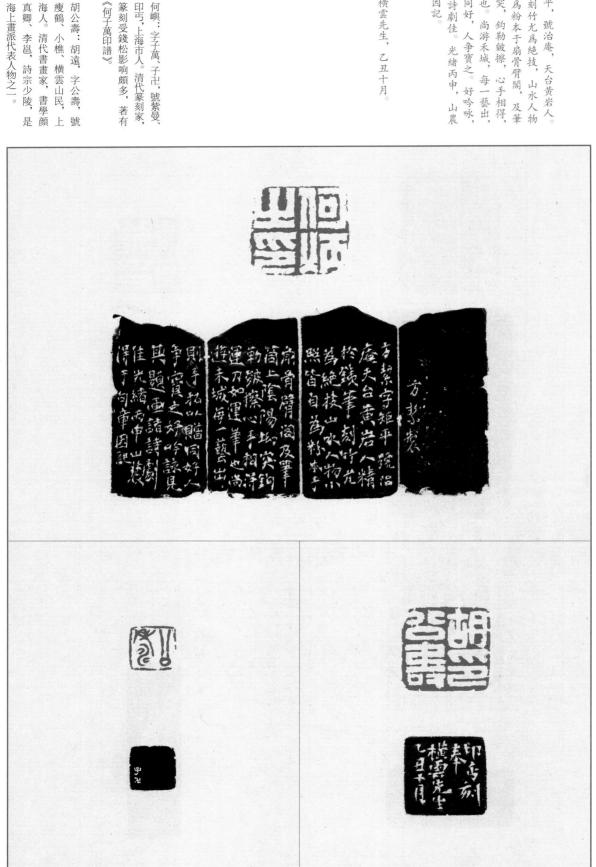

何炳之印
方絜製

方絜，字矩平，號治庵，天台黃岩人。
精于鐵筆，刻竹尤爲絕技，山水人物
小照，皆自爲粉本于扇骨臂閣，及筆
筒上陰陽坳突，鈎勒皴擦，心手相得，
運刀如運筆也。尚游禾城，每一藝出，
則手拓以贈同好，人爭寶之。好吟詠，
見其題畫諸詩劇佳。光緒丙申，山農
得于句章，因記。

公壽
子卍。

胡公壽印
印丐刻，奉橫雲先生，乙丑十月。

公壽
子卍。

何嶼：字子萬、子卍，號紫蔓，
印丐，上海市人。清代篆刻家，
篆刻受錢松影响頗多，著有
《何子萬印譜》。

胡公壽：胡遠，字公壽，號
瘦鶴、小樵、橫雲山民，上
海人。清代書畫家，書學顏
真卿、李邕，詩宗少陵，是
海上畫派代表人物之一。

方絜　何嶼

青芝山館

印學一道，結構在乎功程，氣息由乎
風會。故漢人謹嚴多可學而至，醇厚
多不可學而至。子萬。

公壽

此漢玉印也，已收入《顧氏印藪》，背
臨以奉橫雲山民，將毋笑我爲東施乎。
子萬。

同治甲子潘康保三十一歲後所得
丁卯上巳，秋谷九兄屬仿漢人法製收
藏印。子萬記。

爲人圖畫作消閑
辛未冬，雪庵仿秦。

戊辰
湯綬名作以自玩。

胡公壽
公壽表丈大人教正。癸未四月，任張
定奏刀。

靈阿
公壽表丈大人屬刊。　張定。

陳春熙：原名明賜，字明之，
號雪庵、錫庵，浙江海寧人。
清代書法家、篆刻家。書法
筆力蒼勁，取法高古，篆刻
宗法秦漢，與楊龍石、翁陶齋、
王石香齊名，尤擅刻竹。

湯綬名：字壽民，封民，江
蘇常州人。清代文人，貽汾
長子，精四體書，工鐵筆，
師法皖派，善畫墨梅、桃花、
山水，又善鼓琴。著有《畫
眉樓摹古印存》。

張定：號叔木，上海人。清
代篆刻家，吳昌碩弟子，工畫，
刻印得秦、漢法。

嚴坤：字慶田，號粟夫，浙江湖州人。清代篆刻家，取法浙派，工穩蒼秀，形神在陳豫鍾、陳鴻壽之間。

昭陽：星歲紀年中天干「癸」的別稱。

大荒落：星歲紀年中地支「巳」的別稱。

病月：農曆三月的別稱。

青映堂
粟夫。

小芸香館
少庵先生屬。茗上粟夫作于梅里寓樓。

斛泉
仿塔影園主人法。昭陽大荒落病月之朔，粟夫作。

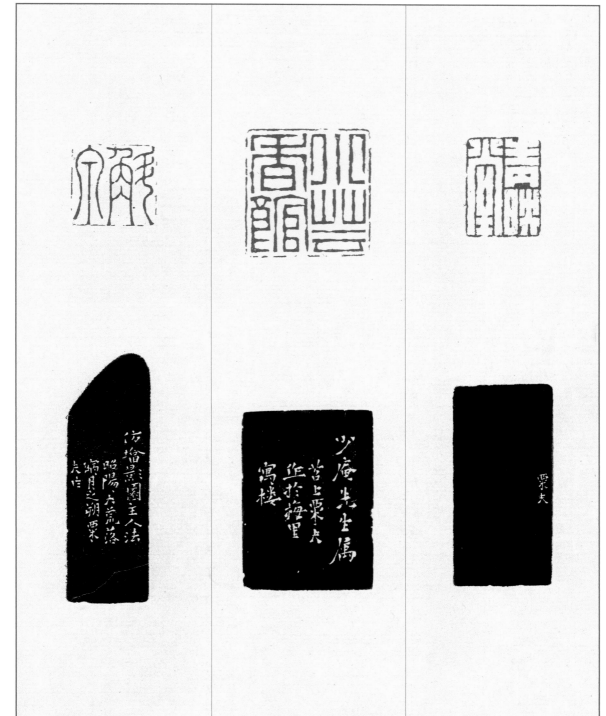

萬潮字文光號斛泉印

斛泉先生，媚學工書，謬以治印見許，優孟虎賁，良足見笑。晨鳩喚起，蘼溜淢淢。炷香啜茗之餘，作此遣悶。粟夫。

吳壽朋字作三號仲耆又曰竹珊，仿漢人玉印法作，三世兄清玩。鳳堦，時辛巳六月。

香月盦

儒粟三兄方家。遐軒。

中耆鑒賞

仲耆宗年阮珍賞。遐軒作。

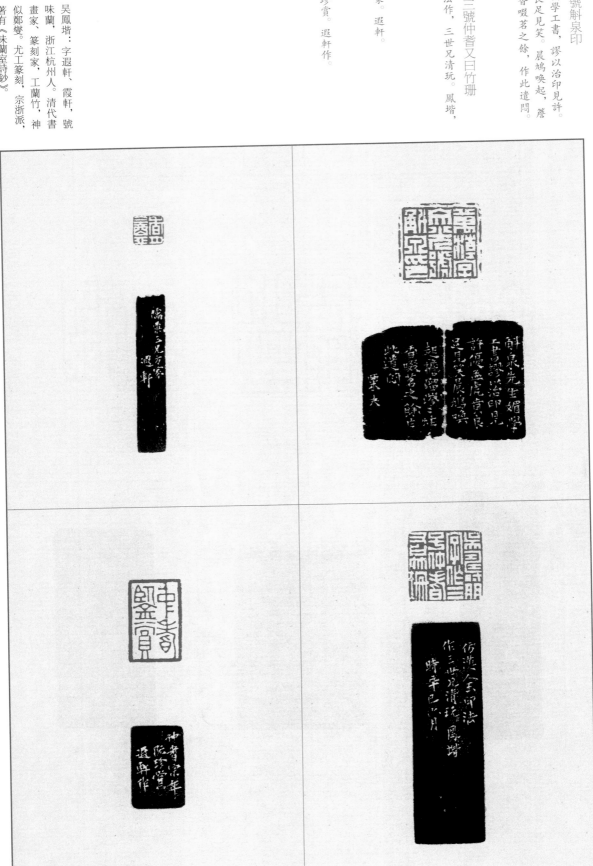

吳鳳堦：字遐軒，霞軒，號味蘭，浙江杭州人。清代書畫家、篆刻家，工蘭竹，神似鄭燮。尤工篆刻，宗浙派，著有《味蘭室詩鈔》。

沈愛護：字壽伯、琴伯，號
壽伯，浙江嘉興人。清代篆
刻家，出入秦漢，旁參浙派，
古雅渾厚。

陳還：字還之、伯還，江蘇
南京人。清代篆刻家，書體
怪特，論者擬之鄭燮，篆刻
重筆意表達，多有拙味。

「閑來寫幅丹青賣」句：語出
明代唐伯虎《言志》。

閑來寫幅丹青賣不使人間造孽錢

閑來寫幅丹青賣，不使人間造孽錢。
丙辰夏六月中旬，爲香渠弟作。琴伯。

守齋麓

己酉閏夏，仿漢印□文正刀法。作于
涇南客舍，爲二田尊丈先生屬，即正。
小長蘆沈琴伯并記。

公壽

仿文待詔。伯還。

胡公壽

仿漢銅印奉公壽仁丈。還之。

沈愛護　陳還

味書館

仿元人法。辛庵。

紫陽氏沛然鑒藏

辛庵作于曼羅花室。

愛博軒

辛庵仿急就章。

容莊

辛亥閏秋，容莊自製。

楊與泰：字辛庵，浙江杭州人。清代篆刻家，刻印學趙之琛，得其神韵。邊款尤可亂真。印風清秀勁辣，簡潔明快。

蔡照：原名照初，字容莊，浙江蕭山人。清代篆刻家，師法宋元，簡拙古趣。

袁馨：字椒孫，菽生，浙江海寧人。清代篆刻家，善篆刻，尤工刻竹，宗法浙派。

張辛：字受之，浙江嘉興人。清代篆刻家，張廷濟侄，師法浙派，古勁有韵。

滿懷春風

容莊作

秋華館

菽生

茗溪嚴氏伯臨之章

琢石爲印，肇煮石山農。正、嘉間，文氏踵其法，所取盡青田、壽山。以其潔净脱沙，奏刀易見筆意，故後來多重之。庚子九秋，嘉翁先生得此石于市肆，佳品也。屬爲仿漢，欣然奏刀于市肆，甚得古趣，非余學力之深，實石之相助也。張受之篆并記。

蔡照　袁馨

張辛

醉經閣

次閑篆，張辛刻。

小蘇米齋

受之作。

墨稼山莊

松如三兄屬仿停雲館法。張辛。

吳文鑄：字子襄，安徽廣德人。清代篆刻家，取法漢人，又參學鄧石如，印風工穩自然。

李修易：字子健，號乾齋，浙江嘉興人。清代畫家，善山水花卉，山水清麗似王翬，蒼渾若奚岡，篆刻師法浙派，饒有古趣。

吳文鑄　李修易

銀藤華館
丙午秋七月，仿丁、黃二先生法，應子羊外史方家屬。石封吳子襄篆

雲中白鶴·亦吾廬
乾齋手製

蓉齋詩書畫印
蓉齋仁弟，彬雅工詩，翩翩少年，有古君子風。丁酉歲，余下榻甸華戴君處，暇時過訪，以自作詩畫就正愚兄。筆致高妙，遠擅古人之場。而書法古秀，渾厚之氣，溢于毫端。愚兄此印，亦是合作，庶不唐突名迹，即以訂石交之永好云爾。乾齋李修易并志。

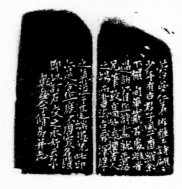

翁大年：初名鴻，字叔鈞，
叔均，號陶齋，江蘇蘇州人。
清代篆刻家，取法秦漢，結
體工致妥帖，側款作小楷，
頗有韵致。

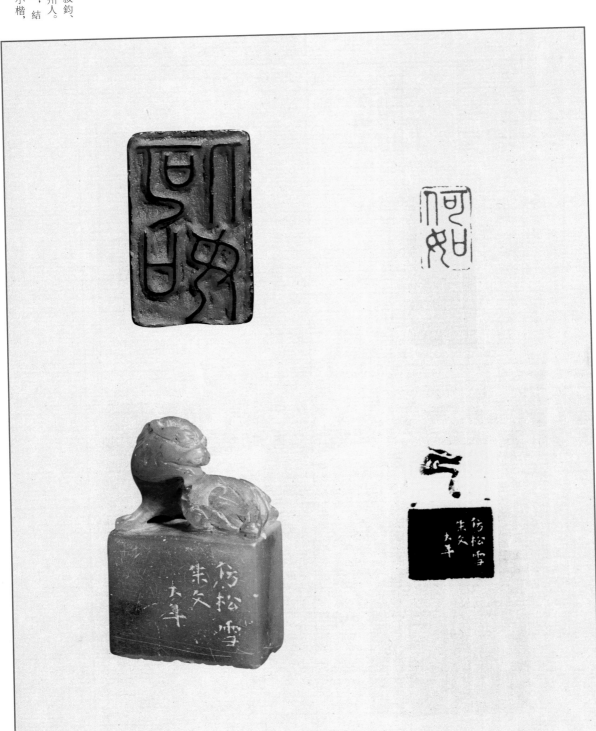

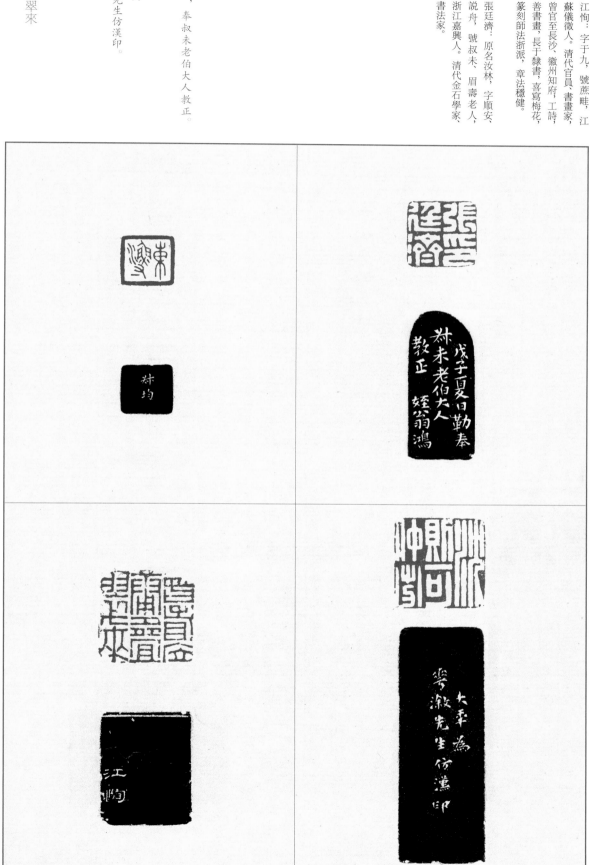

江恂：字于九，號蔗畦，江
蘇儀徵人。清代官員、書畫家，
曾官至長沙、徽州知府，工詩，
善書畫，長于隸書，喜寫梅花，
篆刻師法浙派，章法穩健。

張廷濟：原名汝林，字順安、
説舟，號叔未、眉壽老人，
浙江嘉興人。清代金石學家、
書法家。

翁大年　江恂

張廷濟印

戊子夏日勒，奉叔未老伯大人教正。
侄翁鴻。

沈則可仲芬
大年為華溆先生仿漢印。

東漁
叔均。

曾看居庸疊翠來
江恂。

小素

懶堂。

明月梅花與我

余不喜作閑散印，而夢椒謂：「可垂久，不似名印之易遭磨滅也」因索作此。嗟乎！世之一材一藝，其淹沒而不傳世耶！奏刀之餘，不禁三嘆。道光丙戊年立夏前三日，泉唐少山程晋并記。

則古昔齋

唔予為叔明篆。

陳式金手拓

寄舫先生以手拓硯銘、銅器等出示，余作此印報之。吴咨。

釋見初：號懶堂，浙江杭州人。清代書法家、篆刻家，與陳鴻壽友善，篆刻得其意。

程晋：字少山，號稚昭，浙江杭州人。清代篆刻家，得浙派意味，結字、布局多出新意。

吴咨：字聖俞，唔予，號適園，江蘇常州人。清代畫家，篆刻家，善畫花卉、魚鳥，取法惲壽平而運以己意，刻印尤精，宗鄧石如，能融會秦漢、宋元，印文處理善變化，平中有奇，奇不失穩。

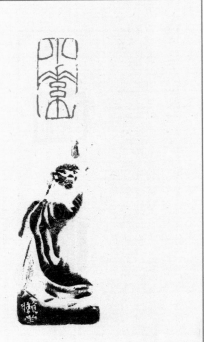

四八

希陶抗祖之齋

甲寅十月，爲叔純仁弟作，咡予咨。

吳咨

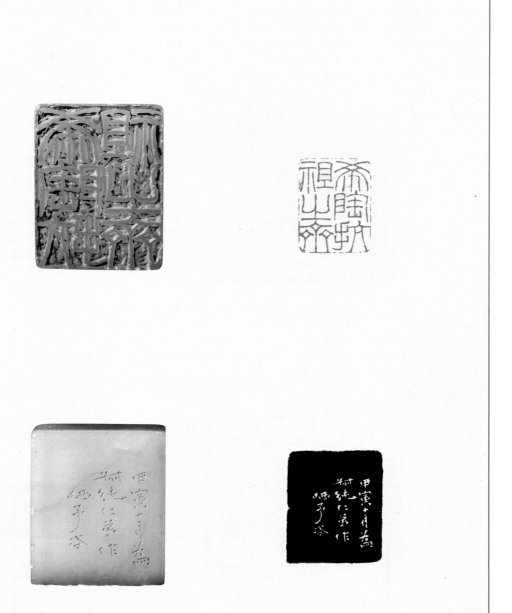

白雲深處是吾廬

昆甫仁弟屬。甲寅十月，吴咨刻。

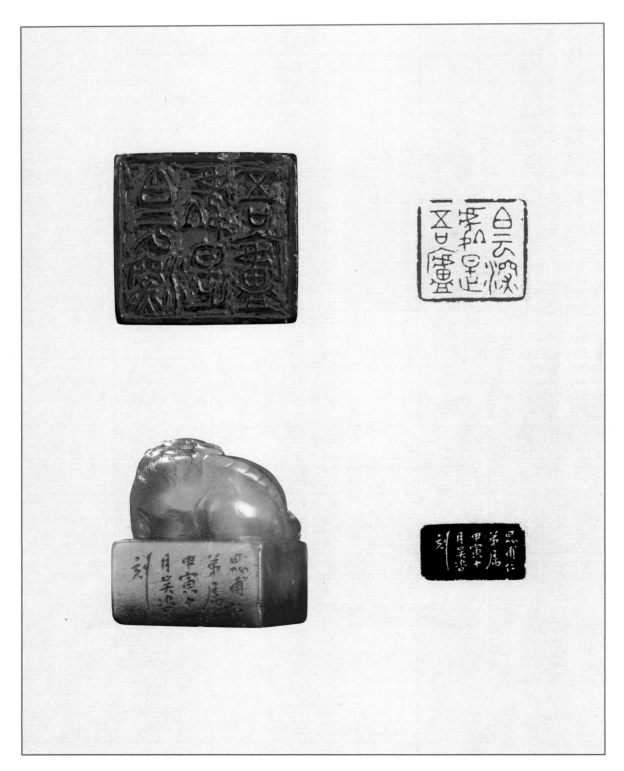

遂性草堂胡氏所藏

子平·安國

子平工繪事，又善篆刻，暇日嘗從余
問刀法，因作此為贈，仿漢人範銅式也。
晒予吳咨記。

清氣應歸筆底來
晒予篆。

子靜過眼
晒予篆。

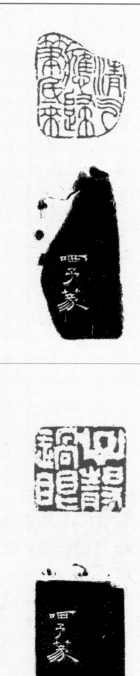

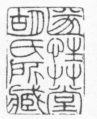

子平工繪事又善篆
刻暇日嘗從余問刀法
因作此為贈仿漢人範
銅式也晒予吳咨記

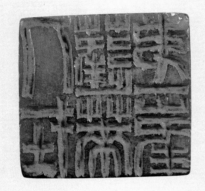

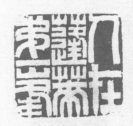

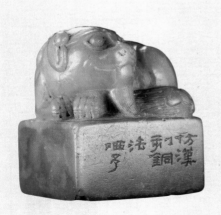

王雲：字石香、石癙，江蘇
蘇州人。清代篆刻家，章法
工穩，用刀挺勁，時有新意。

橋孫書畫
王雲。

吳宗麟印
石香。

寒香深處
寒香深處。乙丑中秋前二日，王雲仿
塔景圖刻印，用充桐西文房。

浮笯仙館
少潭為魯農二叔作。

公壽長壽
漢長壽印。鼻山仿于滬。

汝南伯子
范湖居士承惠畫幅，作擬漢文率而應
之，不計工拙也。胡鼻山人，丙辰之作。

寄鶴
公壽屬。鼻山仿丁居士。

沈叔眉：字少潭，浙江杭州
人。清代篆刻家，致力于浙派，
得陳鴻壽、趙之琛傳授，運
刀爽利，結構平實，有雄勁
之趣。

胡震：字聽香，荄甫，號鼻山、
胡鼻山人，浙江杭州人。篆
刻取法漢印與浙派，嘗與錢
松游，受其影響，所刻多猛
利拙樸。

胡公壽宜長壽

公壽屬鼻山作名印，而未署款，未幾
鼻老已歸道山。吉光片羽，自此不可
得矣，公壽其實之。同治元年八月，
子萬記。

橫雲
鼻山。

橫雲
松江有山曰橫雲，公壽因以屬號焉。
鼻山。

寶董室
鼻山作。

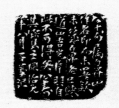

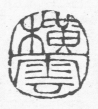

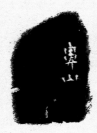

横雲山民·胡公壽印

文氏、丁氏治印之妙處在有刀有筆，而自然得漢人之法也。今我老友公壽囑作兩面印，即用其二家刀法爲之。時庚午閏之杪月，蘇郡梁清刻于申江客次。

横雲·公壽

梁清仿古竟文。庚午十月，來滬三日。

公壽

梁清。

梁清：字來楚、雲詔，號間齋，江蘇蘇州人。清代篆刻家，取法浙派，受錢松影响較多。

閔澐之印
魯孫大兄屬。尊生篆。

大吉羊室張凱考定古搨信本
次閔篆，西谷刻。

楊氏苣於
朗秋作于江陵官舍。

麗生
秋道人作。

橋孫過眼
庚申十月，魯孫。

江尊　羅浚　閔澐

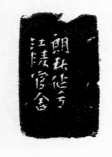

閔澐　陳德大　張福熙　華復

生長西湖曲·乙未宗麟·燕園管

領·橋孫

蕉池積雪之齋

橋孫世伯屬作四面印。辛酉夏午，魯孫。

蕉庵姑丈大人喜種蕉，私宅官廨，必手植數十木，作畫更以此擅場。大向藏陶文式《蕉池積雪圖》雲東劇迹，嗣響張鏡。又爲凝霞鶴夢鑒藏，吾尋故實也。壬戌之秋，攜至淮陰，謹以持贈，姑丈即以名齋，并屬作印。德大。

半偈樓

張福熙。

張福熙

張福熙。

松龕爲蓮衣刻。時乙卯二月清明。

陳德大：字子有，浙江海寧人。清代篆刻家，篆刻取法皖派，重書寫意味。

張福熙：浙江嘉興人。張廷濟孫，刻印傳家學。

華復：字松庵，號無疾，浙江杭州人。清代篆刻家，錢松弟子，所作頗似其師，人莫能辨。

董熊：字歧甫，號曉庵，浙江湖州人。清代篆刻家，工墨梅，善篆刻，取法在浙皖之間，著有《玉蘭仙館印譜》。

郭上垣：號星池，浙江嘉興人。清代篆刻家，篆刻師法秦漢，得古意。

濮森：字又栩，號梅龕主人，浙江杭州人。清代篆刻家，宗浙派，秀逸有致。

何昆玉：字伯瑜，廣東肇慶人。清代篆刻家，師法秦漢，旁及浙派，所作謹嚴渾厚，時出新意。

上元孫文川澂之收藏書畫印
戊午十月，仿三橋居士法，作于中江。烏程董熊

養性軒
戊午秋，星池篆。

匏庵
擬元人朱文。又栩刻。

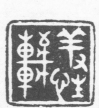

官方大雅
廉訪太守屬。何昆玉篆。

由浙來香第廿三世

樹伯大兄雅鑒并正刀法。昆玉。

王亦曾號鶴琴長壽印

甲戌孟冬，平江瑞卿謝鏞刻。

何昆玉　謝鏞

謝鏞：一作謝庸，字梅石，
號瑞卿，江蘇蘇州人。清代
篆刻家，師承楊澥，兼及浙派。

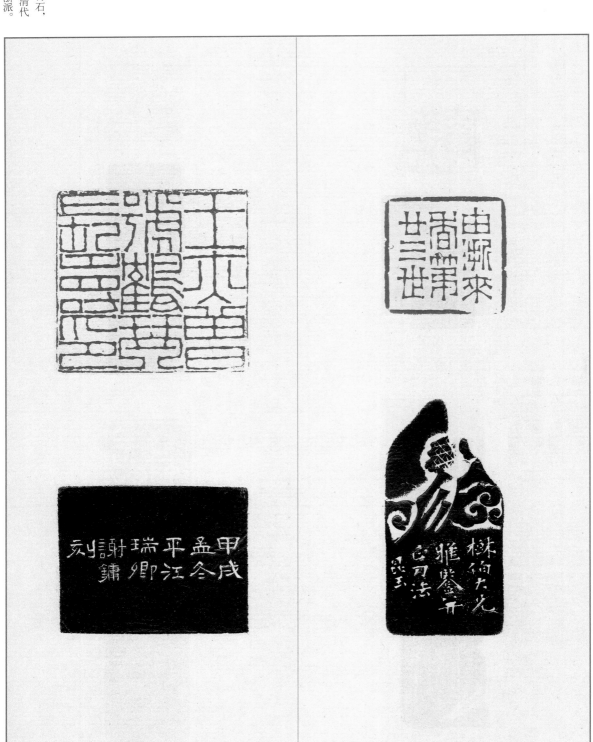

六〇

吳諤：字子洛，號幻琴，浙江杭州人。清代篆刻家。

陳香畦：陳山農，字香畦，浙江寧波人。清代篆刻家。

朱仁壽：字閣臣，浙江寧波人。清代篆刻家。

章皋：字鳴九，号鶴汀。清代篆刻家，宗法浙派。

陶計春：更名溶，字牧緣，浙江嘉興人。清代篆刻家。

學愚居士

秋堂先生為陳潄水刻印，無一方不致佳處，此印仿布濂之印，意不似多矣。戊午七月，吳諤。

培之白

曼生亦喜作此種朱文，以其氣達而疏也。丙子夏仲十三日，吳諤仿之并記。

珠浦詩畫

戊戌首夏，山農製。

全琮印

閣臣作。

遐伯畫印

鳴九揮汗作，丁卯夏五。

凖情酌理

牧緣篆。

吳諤　陳香畦　朱仁壽　章皋　陶計春

風木庵

擬奚九意，博松生法家一粲。甲子中秋，
金鑒作。

大梅山民

歊生作。

友周

問渠作，壬申冬日。

沈子名蓮，字友周，號藕船。本居餘杭，
乃祖遷千唐，買地于峨眉峰之南宅
第半山背，後燬于火，家日貧乏，泊
如也。噫，安命如沈子，其可及哉？
問渠跋。

東丹室

問蓮。

可軒

辛酉三月，秋堂作于求是齋。
乙酉春三月八日，春塍屬改刻『可軒』
二字。問渠記。

連理梧桐館

中伏後二日，□屬。問渠作。

金鑒：字明齋，號弈隱，浙
江杭州人。清代篆刻家，得
浙派正宗，氣息古雅。

傅濂：字嘯生，浙江臨海人。
清代畫家，山水青綠、淺絳
俱擅，篆刻宗法秦漢與浙派，
多有拙意。

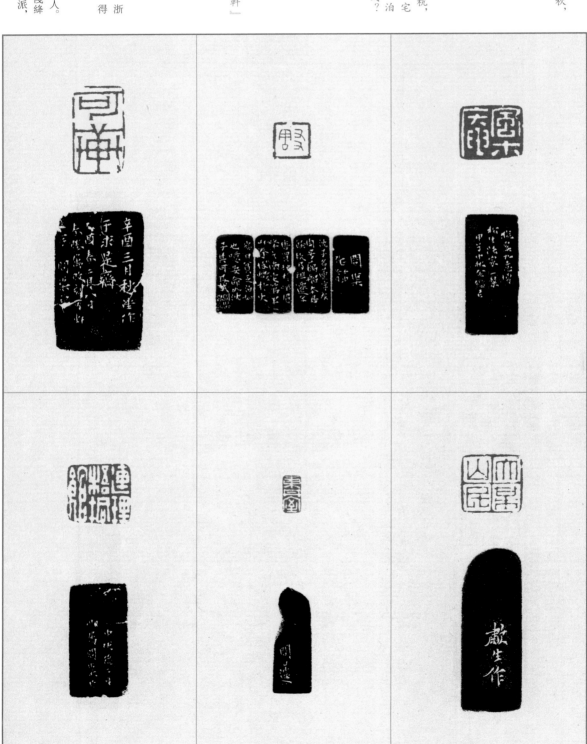

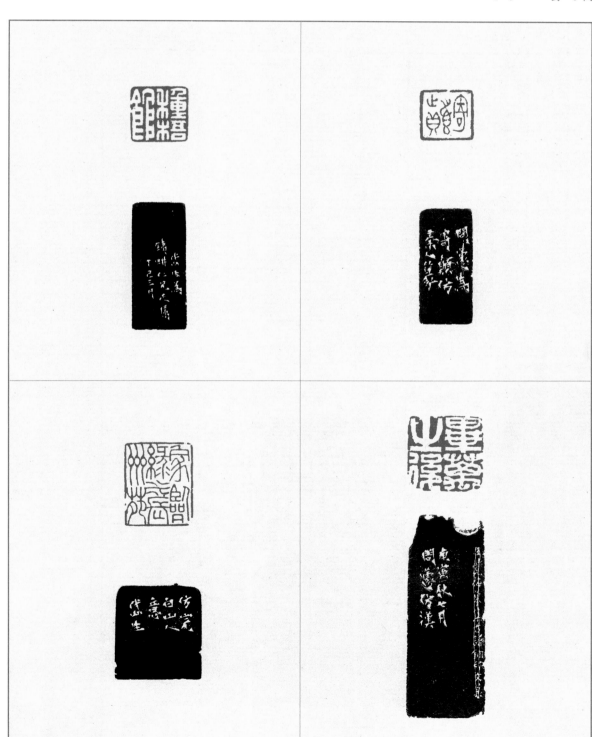

徐枢：字仲鋆、號問蘧、問年道人、問渠，浙江杭州人。篆刻得益于秦漢與浙派，對先秦璽印多有探索。

陸泰：字岱生，江蘇蘇州人。清代篆刻家，師法鄧石如，繼楊澥而起，爲吳中名手。

寄顔
問蘧爲寄顔仿秦人篆。

畢萬之後
庚寅秋七月，問蘧仿漢。

種梧館
岱生爲鐵耕仁兄雅屬，丁巳三月。

家臨綠水長州苑
仿完白山人意。岱生。

徐枢　陸泰

六三

奥壺
王爾度篆。

養閑草堂
己巳小春月，江陰王爾度篆，時寓姑
蘇鳳皇鄉。

南州許氏書畫
咸豐七年秋八月，作于東湖留雲別館
西軒，仙屏道兄屬正之。江州弟高心
夔甫識。

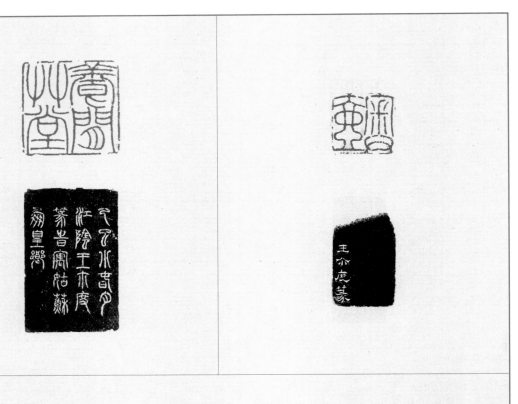

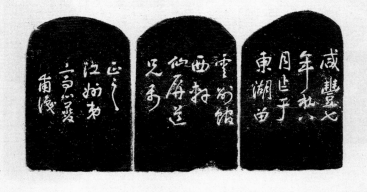

王爾度：字頎波，江蘇江陰
人。清代篆刻家，篆刻取法
漢印，尤服膺鄧石如，筆畫
圓潤，印風工穩自然。

高心夔：原名夢漢，字伯足，
號碧湄，陶堂、東蠡，江西
九江人。清代官員，工詩文，
善書、篆刻，著有《陶堂志
微録》。

任洪：字竹君，號建齋，浙江蕭山人。清代篆刻家，出入浙皖間。

陳祖望：字繢思，浙江杭州人。清代篆刻家，篆刻師承趙之琛，得浙派篆刻正宗，玉、石、牙章無所不能。

息游園長物印
復翁鑒之。癸亥秋九蕭山任洪作。

鳳皇池上・橫渠苗裔忠靖雲仍
庚子五月，爲仲甫先生擬漢之作。繢思。

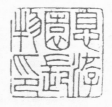

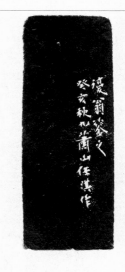

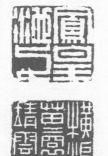

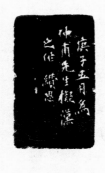

借汝閑看幾十年
仲甫先生清鑒。纘思。

農桑餘事
甲辰秋八月，纘思摹。

麗水許氏圖書
擬家曼翁法。纘思。

紅荔山館
泉唐陳光佐仿元式。

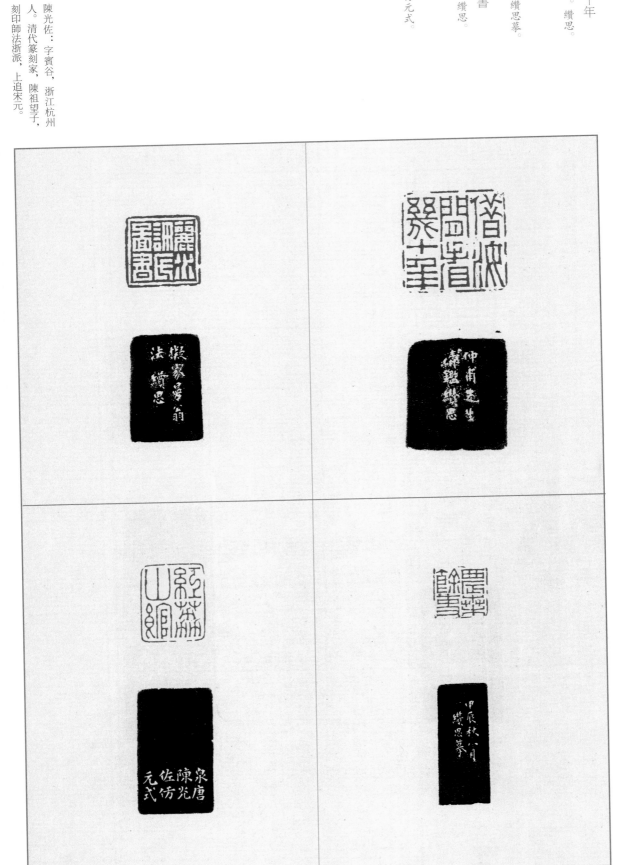

陳光佐：字賓谷，浙江杭州人。清代篆刻家，陳祖望子，刻印師法浙派，上追宋元。

陳雷：原名彭壽，字震叔、
古尊，號老菱，浙江杭州人。
清代篆刻家，工詩，書學陳
鴻壽，精治印，于兩漢、宋元、
浙派、鄧石如等多方取法。

有萬憙齋

賓谷鐫。

弈隱盦

震叔作。

軒卿
震叔。

作英
作英屬。陳雷製。

八萬卷齋藏書印

松生先生審定。陳震叔，丁酉夏日。

陳光佐　陳雷

陳雷　任頤

駐華吟館
蘭生仁兄鑒定。陳震叔篆。

興來如答
軒卿太守審定。陳雷。

頤庵
家兄牧父每製小印，余視其用筆，茫
然不解。後牧父仙脫，余此調久不彈
矣。一日，金君出石索篆，即奏刀。畢
視之，古氣浮動，何也？昔日部而衲，
今日悟而發。所謂存竹在胸，由是之
乎？頤庵仁兄正之，伯年。

任頤：初名潤，字次遠，號
小樓，後改名頤，字伯年，
浙江紹興人。清代畫家，重
視寫生，又融匯諸家法，并
吸取水彩色調之長，勾皴點
染，格調清新。篆刻自出胸臆，
多有蒼茫感。

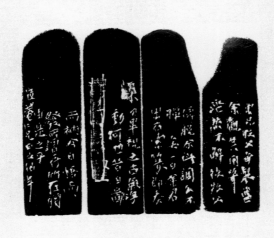

胡钁：一名孟安，字菊鄰，號老鞠、廢鞠、晚翠亭長、竹外外史，浙江桐鄉人。清代篆刻家，受漢印和漢磚文影响頗深，取法漢鑿印，鐫刻簡拙生動。

石門胡钁精玩

滬上旅夜，菊鄰自治，庚午十月。

晚翠亭長

癸酉三月，新構晚翠亭，菊鄰因製是印。

公重大利

漢泉範文，菊鄰為公重先生擬之。辛未殘冬。

西湖弈隱

明齋先生為吾浙善弈，因屬菊鄰治是印。癸酉仲冬。

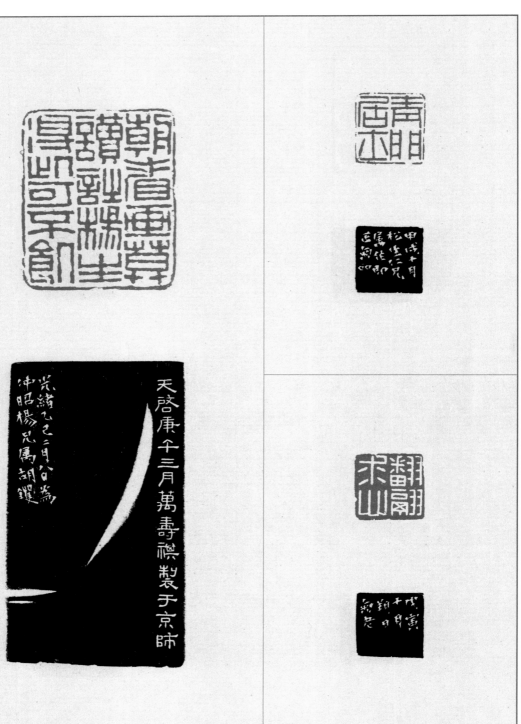

青門居士
甲戌十月，松生仁兄屬作即正。菊鄰。

翻翻求心
戊寅十月朔日，菊老。

朝看畫暮讀詩楊生得此可不飢
天啓庚午三月，萬壽祺製于京師。
光緒乙巳二月八日，爲仲昭楊兄屬。
胡钁。

萬壽祺：字年少，江蘇徐州
人。明末清初書畫家，輯有《沙
門慧壽印譜》。

胡钁

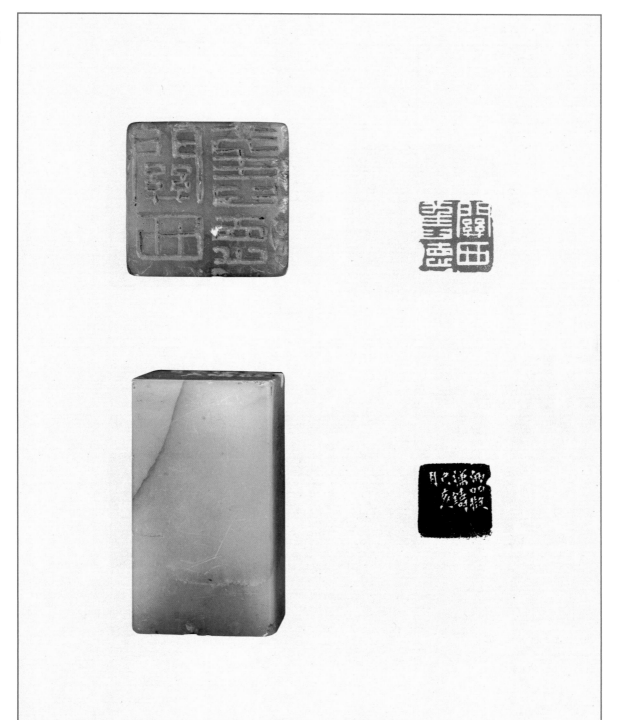

顯承一字孟慈

壬寅冬至，匊鄰仿漢。

胡钁

魚劍尺齋

新莽魚劍尺，長五寸，陰識云：「始建國元年正月癸酉朔日製」凡十二言。案：始建國元年實漢孺子嬰即位之四年也，漢制有元祐尺，先此十九年造，班班可考。建初後此七十二年造，獨此尺不見于金石有書，班班可考。今以建初尺較之，長四分弱。西漢至今垂二千載，長安應儼品重球琳，得此遂堪鼎足。予以壬寅秋得之青雲考市，狂喜累日，取名吾齋。出筐中青田石，乞菊鄰胡丈刻之，記快事，亦藉以結古歡也。復盦記。

韜盦

菊鄰揮汗仿漢鑄印。

繁之

菊鄰擬古。

元延為漢成帝改元，作元祐誤。乙巳五月二十一日菊鄰補識于西泠同治五年四月，金罍。

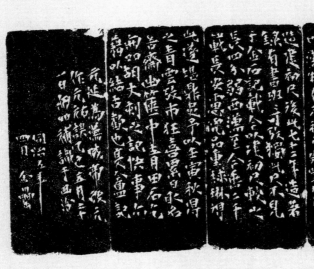

考市：指售賣與科舉考試有關物品的市場。

胡钁

玉芝堂

曾見古玉印色澤甚佳，文曰『玉芝堂』，頗有漢刻意，惜無鈕，未得。今卜居郡中，背撫其文，即以名吾堂。丁未六月，老匊記。

石門胡钁長生安樂

匊鄰以漢人法自治名印。

墨以歡露

匊鄰力摹漢鑄。甲辰六月。

上杭傅光之印　冕僑詞翰

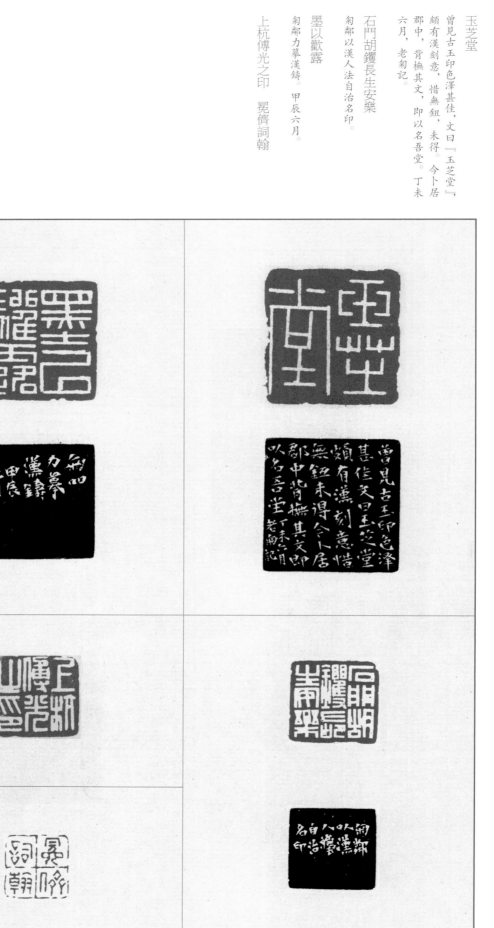

松風梅月之軒

宣統紀元中秋，藍洲道長兄教之。胡
钁時年七十。

漢大邱長之裔

洗紅館主文玩。辛巳春三月，匊鄰記。

與谷林樵客同姓名

匊鄰作于鴛鴦湖上，己酉六月。

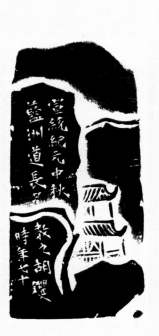

含光混世

庚戌上巳，老匊。
甲午長至，梅籍作于京師準提庵。
乾隆廿四年，琢盦刊。

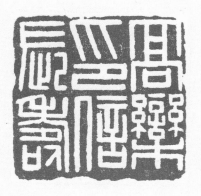

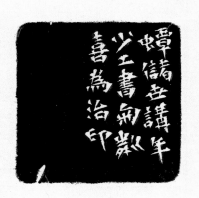

楊晉

匋鄰作。

泉唐楊晉長壽

匋鄰仿漢鑿印。

陳漢第宜長壽

匋鄰作于不波小泊。

陳漢第：字仲恕，號伏廬，

浙江杭州人。近代書畫家，

善畫竹，藏印豐富。

胡钁

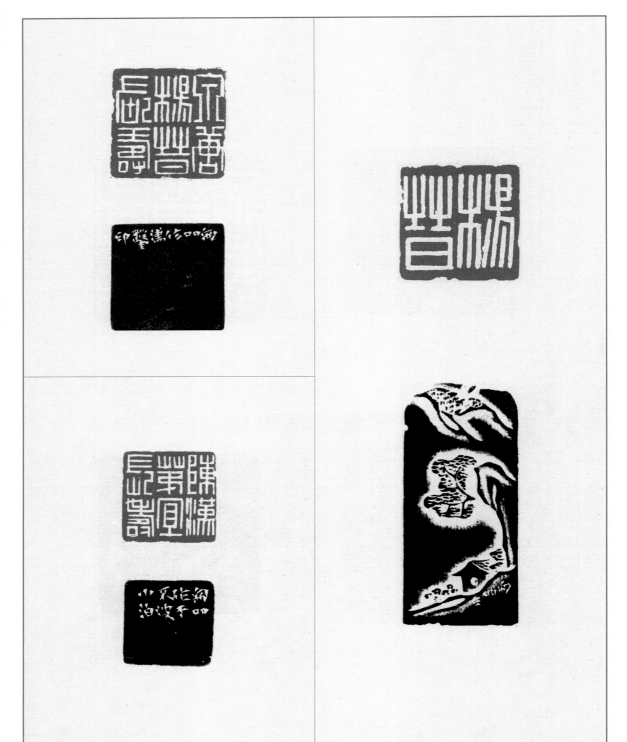

八〇

仁和陳漢第伏廬印信

匊鄰作。

仁和東里陳氏伏廬

伏廬先生屬正。　钁。

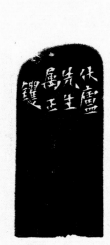

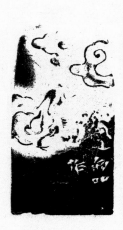

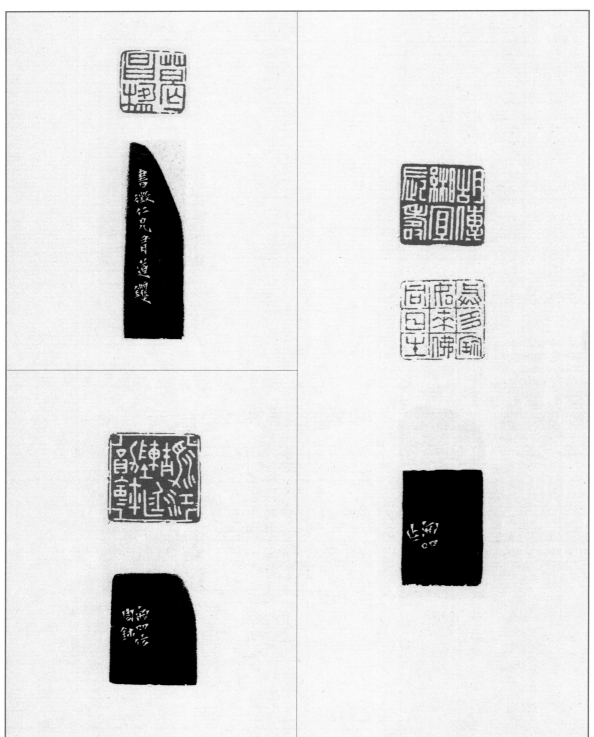

胡傳縅宜長壽·與多寶如來佛同日生

匊鄰作。

葛昌楹

書徵仁兄有道。鑴。

瀞江陳廷勛璽

匊鄰仿周璽。

葛昌楹：字書徵，號竺年、晏盧，浙江平湖人。近現代藏書家、收藏家，好藏印，尤嗜明清名家印刻，曾與胡淦輯《明清名人刻印匯存》。

怡雲齋

匊鄰。

胡钁

八三

松窗
匊鄰仿古陶器。

伏廬
匊鄰摹漢吉金文字。

楊鑒新斠勘記
匊鄰治于湖上。

連理紫薇花館
匊鄰治于湖上。

八棱硯齋
匊鄰作。

玉蟾詩裔

匊鄰為蔭梧仁兄作。

無任主臣

仲恕詞兄正之。胡钁。

九鼎十爵之榭

叔同金石世好屬，匊鄰。

楊仲齋刊誤鑒真之記
竹外外史製。

小西亭讀畫記
匊鄰仿漢印。

子壽審定金石
子壽尊兄鑒之。匊鄰。

秦澹翁翰墨緣
澹翁都轉審正。胡钁。

江陰季氏佑申校書讀畫印記

佑申觀察屬正。　胡钁。

復葊審釋海東金石朱記

剣星詞兄屬正。　匊鄰刻畫。

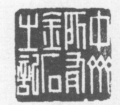

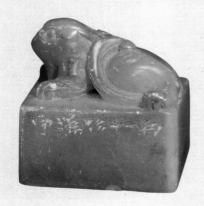

修甫：丁立誠，字修甫，號慕倩，浙江杭州人。清代藏書家，收藏西泠八家刻印甚富。

曾藏八千卷樓
修甫先生收藏既富，匊鄰喜爲治印。

張光第鹽釜藏印
盟漚道兄正腕。胡钁。

坐臥萬卷中作老蠹魚
匊鄰作于苕上舟次。

家住錢塘西子湖
晚翠亭長。

抱残守阙

匊邻仿古。

丁卯九月，自吴趣归，道出省垣，适
啸仙李兄，属刻两端，余时整鞭倚装
作此。上虞徐三庚记。

书库抱残生

晚翠亭长仿汉。

闲来写幅青山

蓝公谭属即正。胡钁仿汉。

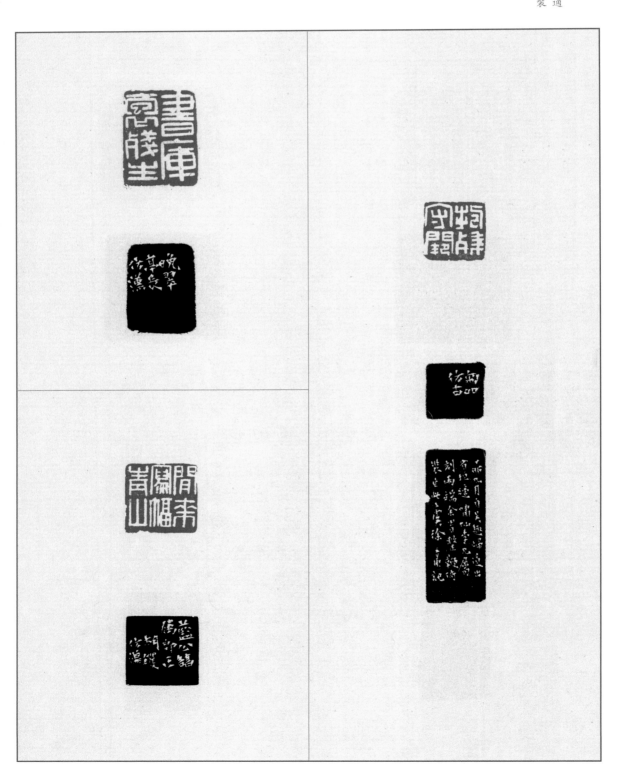

春酒杯濃琥珀薄

匈鄰。

予嗜飲，復嗜印。久慕胡曼作，忽得

此狂喜。裘子有同嗜，見而索之，即

以寄贈。物遇賞音，奚客爲？己未八月，

大年記。

六橋楊柳寄相思

將處夫材與不材之間

但恨金石南天貧

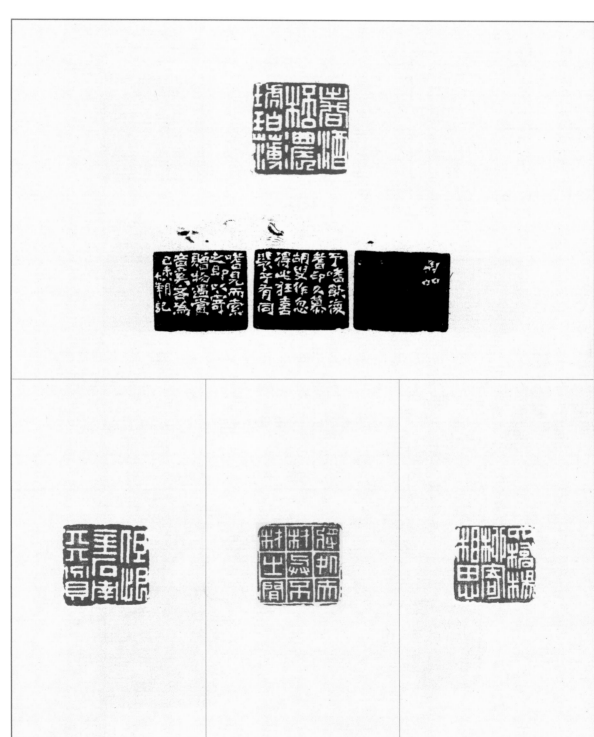

胡钁

遣豪作僕呼墨爲卿

匊鄰切刀

水晶如意玉連環室

水晶如意玉連環室主人屬。琴鶴生印

侯作于西泠，壬辰六月。

可久長

撫漢磚文『可久長』三字于鐵如意齋。

辛卯嘉平十有二日，趙仲穆翦鐙呵凍

記，時客西泠。

長相憶

龍池山民趙仲子篆，壬辰二月。

趙穆：字仲穆、牧父，號印

侯、老鐵、琴鶴生、龍池山人、

蘭陵居士，江蘇常州人。清

代篆刻家，師承吳讓之，上

追秦漢，鍾情漢磚文，形成

古拙空靈、渾樸質實的風格。

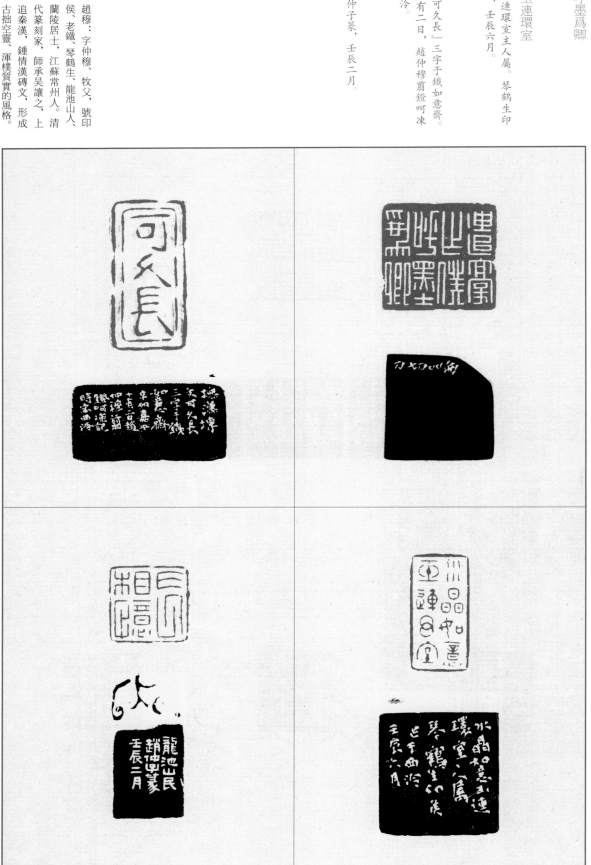

學有淵源吾當敬畏
南蘭陵趙穆父篆，壬辰。

珠浦賞鑒

龍池山人仲穆篆于虎林，甲午八月。

得少佳趣齋

南蘭陵趙仲子作于西泠，甲午九月。

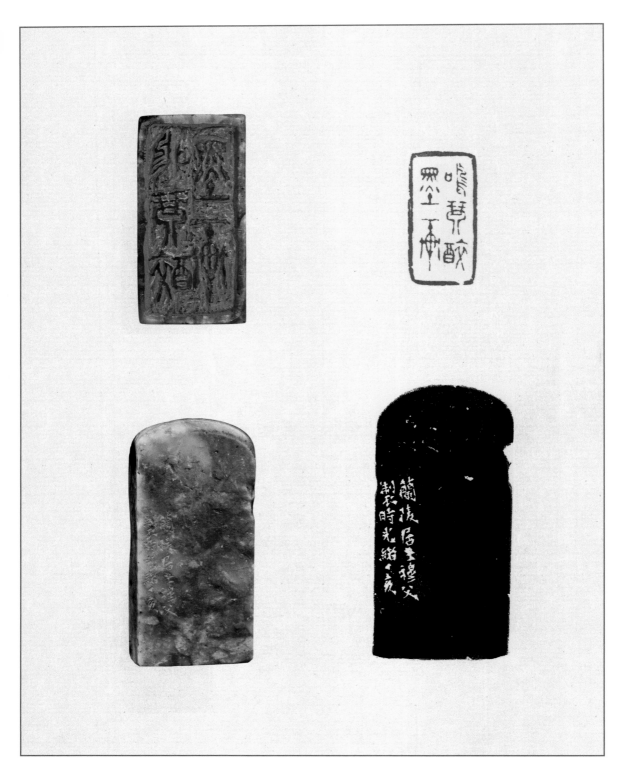

趙穆

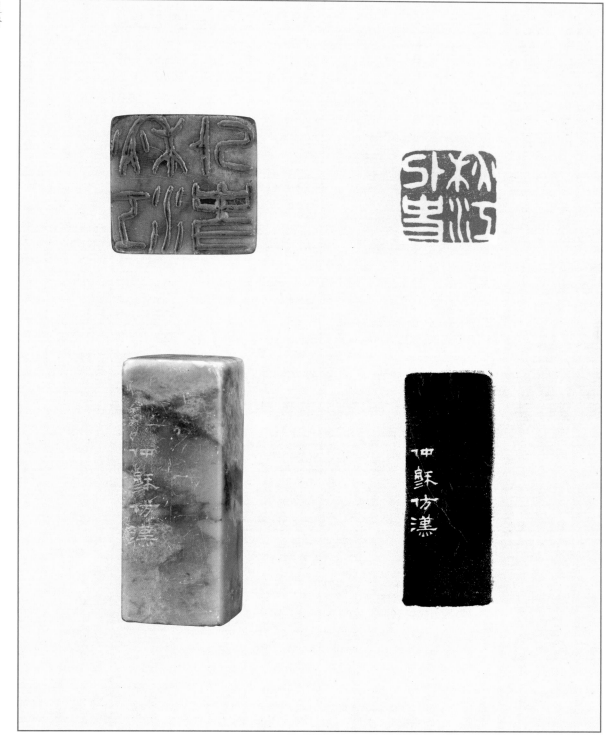

趙穆

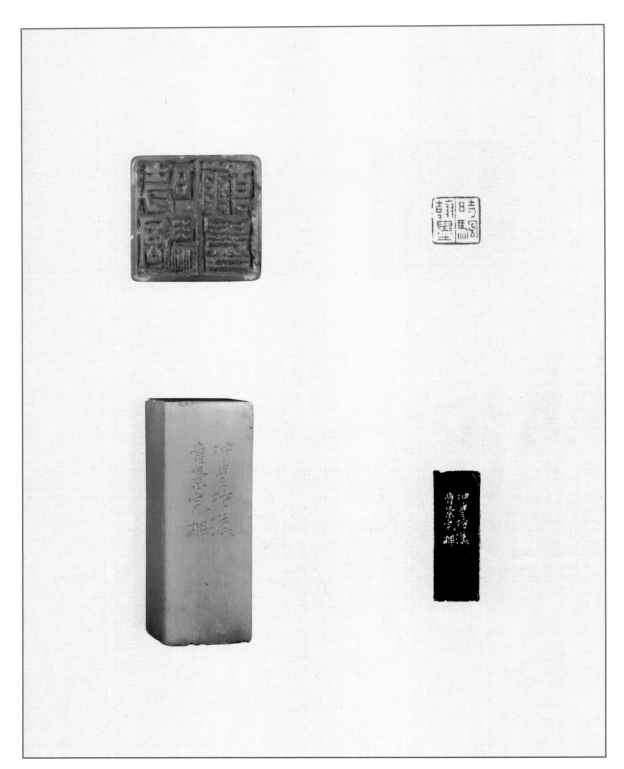

陸樹咸字珠浦長壽印

黃質之印　樸承翰墨

漁隱

仲穆。

古趣

龍池山人印候作。

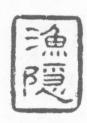

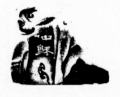

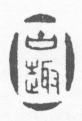

道在磚甓　鳶飛魚躍

張福熙印

敬仲道兄精八法，于秦漢、六朝無不深究。乙卯春，爲余書簽，作此報之，未識能副雅意否？少蓋

敬仲

少蓋錢式。

率真

次行仿漢。

錢式：字次行，號少蓋，浙江杭州人。清代篆刻家，錢松次子，工篆刻，後從趙之謙游，盡得其奧。

任預：一名豫，字立凡，浙江蕭山人。清代畫家，書畫篆刻得之謙指授，所刻規矩嚴謹。

童晏：字叔平、劍波，號陶齋，上海人。清代畫家，任薰弟子，書畫并摹惲壽平，雙勾花卉極工，尤工墨梅，篆刻師法文彭、何震，所作圓潤自然。

江標：字建霞，號師鄦，江蘇蘇州人。清代學者，博學工詩文，好藏書，嘗刻《靈鶼閣叢書》，篆刻取法皖派。

殷用霖：字伯唐，江蘇常熟人。清代學者，工倚聲，小令尤善，篆、隸、鐵筆，一時稱美，筆意流暢，結字舒展。

紅茵館
立凡作。

怡怡室
乙未秋八月，陶齋作。

汲庵
丁丑五月，利叔老伯游鵝湖，寫石，作此以答。以石報石，其有砥砆之別乎？任江標篆。

求無過齋
虞山殷伯唐篆此。

任預 童晏 江標 殷用霖

蘇甘室

三攝心母，均叶于甘。心審之蘇，有吻悉曇。余弟丁三，既取顏室，更刻此印記之。壽章。

篆顱齋

壽章。

何壽章：原名樟，字豫才，浙江紹興人。清代畫家、篆刻家，善山水，深得倪、黃兩家法。花卉師沈周、陳淳，篆刻取法秦漢、宋元，所作元朱文頗具新意。

鍾以敬

鍾以敬：字越生、喬申、喬聲、月聲，號讓先、窳龕、烟蘿，浙江杭州人。清代篆刻家，西冷印社早期社員，宗浙派，擅擬趙之琛，陳豫鍾兩家，亦善徐三庚法，所刻形神兼得，精整雋拔。

舊綠館印
偶師龍泓山人筆法。月聲製。

竹素園
篆刻一道，當以效法秦漢爲上，元明人非不佳，去渾穆蒼勁遠矣。吾杭自龍泓丁先生之後，得刻銅遺意者，唯秋景庵主人。其篆法，刀法，皆有所本。余作殊乏師承，固無足觀。己丑秋九，把宰我兄以佳石索刊，余亦忘其頑劣，漫爲奏刀，尚乞有道匡我之謬，則幸甚。烟蘿弟敬，敬道于今覺盒。

明州周宗鎬字衡夫印
愛我無如酒輸人不但棋仿補羅迦室法。越生。以敬爲北蒙仁兄作。

一〇一

履爰軒

光緒己亥春仲，江都歖仙于□□刻。

傳硯齋

張惟楙為蘭坡社兄作。

朧椄

仿秦人鑄印法，辛卯午月，之禮。

江都潘氏伯子名杰字梓卿畫印

甲子正月，吳雪陶刻漢碑意，惟法家正之。

于碩：字嘯軒、嘯仙，江蘇揚州人。清代篆刻家，善微雕。

張惟楙：字桐孫，號碩飆、韵蕉，浙江杭州人。清代篆刻家，善刻竹，篆刻多具金石意味。

周之禮：字子和，號致和、紫瑚，江蘇蘇州人。清代篆刻家，從秦漢印出，娟秀樸茂，天趣盎然。

吳樣初：字雪陶，江蘇儀徵人。清代篆刻家，吳讓之子，篆刻有乃父神髓，用刀勁健圓活，筆畫書意甚濃，不失秀逸之趣。

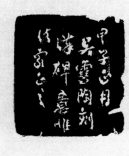

王雲，號石薌，蘇州人。雅擅刻印，專法宋元明，嬝娜宛轉，別具標格，為吳中名手。性孤介，終身不娶，嘗以道院為家。

——葉為銘《廣印人傳》

江尊，字尊生，號西谷，又號太吉，錢塘人。好篆刻，為趙次閑入室弟子，浙中能刻印者固多，能傳衣缽者惟尊生一人而已。

——葉為銘《再續印人小傳》

胡钁，字菊鄰，石門諸生，工詩書。治印與吳蒼石大令相驂靳，雖蒼老不及，而秀雅過之。嘗鈎摹宋拓《聖教序》《仙壇記》《醴泉銘》，均不失神韵。著有《不波小泊吟草》《晚翠亭印儲》。

——葉為銘《再續印人傳》

晚清印人，摹仿前哲，不脫窠臼，節庵所選四家，均涉古博雅，足以自立者。如讓之雖承完白法，而運刀行氣不襲其面目，似以秦漢為宗；撝叔才力超卓，能以漢魏碑額及鏡銘，古幣文入印，不失秦漢規矩；菊鄰專摹秦漢，渾樸妍雅，功力之深，實無其匹，宋元以下各派絕不擾其胸次；昌碩老友，承吳、趙後，運以《石鼓文》之氣體，參以古匋之印識，雄傑古厚，仍以秦漢印法出之，足以抗手讓之，平揖撝叔。而印之正宗，當推菊鄰。此四家篆刻，精力所聚，為印學別闢町畦。

——高時顯《晚清四大家印譜序》

同光以後之印人，余所服膺者，厥為嘉禾胡菊鄰钁、黟山縣黃牧甫士陵。菊鄰之印，余最賞其白文，若有意無意，在在現其天趣，苟天假以年，或可與昌老抗手。

——陳巨來《安持精舍印話》

張辛，字受之，海鹽人。芑堂從子。嘗為張叔未先生刻印，先生極賞之。

胡震，字不恐，號胡鼻山人，別號富春大嶺長、富陽諸生。好篆籀八分之學，習摹印，見錢塘錢松所作乃大驚服，自刻『富春大嶺長』

——葉為銘《廣印人傳》

朱文印，邊款云：『胡鼻山麓即富春大嶺，黃子久有富春大嶺圖，余號鼻山，以姓相合，即以大嶺長作別號焉。同治元年正月十日，僑寓上海。』是年六月，山人即下世，年四十六。

——葉為銘《廣印人傳》

胡鼻山人作印深得漢人精髓，其橫絕豪邁處，故非流俗所曾夢見。

——高邕《胡震刻『我有神劍異人與』印跋》

董熊，號曉庵，烏程人。善篆刻，為人誠謹真率，無趨炎之態，每有所作，必精心摹仿。咸豐辛酉卒于滬。有《玉蘭仙館印譜》。

——葉為銘《廣印人傳》

鍾以敬，字矞申，號讓先，又號窳龕。錢塘人。少嗜金石，摩挲不倦，尤善鐵筆，精整雋雅，于趙次閑、徐三庚兩家獨有神契，近今刻印宗浙派者當推巨擘。

——葉為銘《廣印人傳》

沈愛蘧，字琴伯，淡庵子。工篆刻，出入秦漢，古雅渾厚，專講奏刀，其邊款必署明用單刀法或用舞刀法之類，亦創例也。馮柳東太史跋其《卍雲小築印譜》云：『詰曲參差，漢印之妙訣也』，鈍丁不得專美，次閑何論焉。』其推重如此。能詩，善醫。

——葉為銘《廣印人傳》

先生爲東南耆宿，清儀閣中收藏金石文字甚富，受之得窺珍秘，其業日進。後客京師，刻楊椒山諫馬市疏，工竣，歿于松筠庵。

——葉爲銘《再續印人小傳》

陳塤，字叶麓。錢塘人，寓吳中。印宗浙派。咸豐庚申，杭城陷，殉難，周存伯爲撰傳，刻入《范湖草堂集》。

——葉爲銘《廣印人傳》

達受，字六舟，自號萬峰退叟，俗姓姚氏。海昌白馬廟僧。耽翰墨，精鑒別古器碑版，阮文達以金石僧呼之。閑寫花卉及篆隸，飛白鐵筆并皆佳妙，摩拓彝器精絕，能具各器全形，陰陽虛實無不逼真，時稱絕技，又善刷拓古銅器款識，嘗游黃山，爲程木庵剔竟寧雁足鐙，自厲太鴻、翁正三已來，所疑爲殘蝕漫漶者，一旦軒豁呈露，纖豪畢見，因作《剔鐙圖》，徵海內詩人歌詠之。行脚半天下不受禪縛，後主杭州西湖净慈寺。著有《寶素室金石書畫編年録》。

——葉爲銘《廣印人傳》

吳詰，字子洛，號幻琴。錢塘諸生。工書畫，精篆刻，得丁、蔣、奚、黃筆法。有《蓬廬印譜》行世。善倚聲，有《纖嫵詞》《犀香館詩存》。

——葉爲銘《再續印人小傳》

吳鳳墀，字霞軒。仁和人，咸豐己未舉人。官工部員外，屢上春明不售。從吳曉帆方伯于滬上，范楣孫方伯于直隸，多所贊畫。性極明幹，鄉里義舉勇于從事，不辭勞瘁。工畫蘭，神似板橋，尤工鐵筆。有《味蘭室詩鈔》。

——葉爲銘《再續印人小傳》

趙大晉，號夢庵，又號夢道人。錢塘人，生于吳門。年甫弱冠，即工篆隸及鐵筆。

——葉爲銘《廣印人傳》

陳祖望，字續思。錢塘人。工篆刻，師趙次閑，得浙派正宗。尤工鐫碑，琳宮梵宇，無不有續思手迹也。子光佐，字賓谷，亦能印。

——葉爲銘《再續印人小傳》

金鑒，字明齋，號奕隱。錢塘人。工書，善畫，能鼓琴、刻印，精鑒別，性嗜酒，好弈棋，時有江南國手之稱，嘗自刻印曰：「愛我無如酒，輸人不但棋。」其自況可知。今社中所存石棋枰，其遺物也。宣統三年辛亥卒，年八十。

——秦康祥《高式熊刻「金鑒印」印跋》

圖書在版編目（CIP）數據

明清名家篆刻名品．下／上海書畫出版社編．——上海：上海書畫出版社，2022.1（2022.5重印）
（中國篆刻名品）
ISBN 978-7-5479-2726-7

I．①明… II．①上… III．①漢字－印譜－中國－明清時代 IV．①J292.42

中國版本圖書館CIP數據核字（2021）第187878號

中國篆刻名品［十二］

明清名家篆刻名品（下）

本社 編

責任編輯　張怡忱　田程雨
編　　輯　楊少鋒
審　　讀　陳家紅
責任校對　郭曉霞
封面設計　劉蕾　陳綠競
技術編輯　包賽明

出版發行　上海世紀出版集團
　　　　　上海書畫出版社
地　　址　上海市閔行區號景路159弄A座4樓
郵政編碼　201101
網　　址　www.ewen.co
　　　　　www.shshuhua.com
E-mail　shcpph@163.com
製　　版　杭州立飛圖文製作有限公司
印　　刷　浙江海虹彩色印務有限公司
經　　銷　各地新華書店
開　　本　889×1194　1/16
印　　張　7
版　　次　2022年1月第1版　2022年5月第2次印刷
書　　號　ISBN 978-7-5479-2726-7
定　　價　伍拾捌圓

若有印刷、裝訂質量問題，請與承印廠聯繫